Calligraphy

영문 캘리그라피
워크숍

영문 캘리그라피 워크숍

사각사각 첫걸음부터 감각적인 활용법까지

1판 1쇄 인쇄 2020년 9월 7일
1판 1쇄 발행 2020년 9월 14일

지은이 조윤경
펴낸이 이영혜
펴낸곳 ㈜디자인하우스
출판등록 1977년 8월 19일(제2-208호)
주소 서울시 중구 동호로 272(우편번호 04617)
대표전화 02-2275-6151 영업부 02-2262-7137
팩스 02-2275-7884
홈페이지 www.designhouse.co.kr

ISBN 978-89-7041-743-1 (13650)

기획사업본부
본부장 박동수
편집부 옥다애
영업부 문상식, 소은주
제작부 민나영
디자인 2x2
교정·교열 김연희
출력·인쇄 ㈜대한프린테크

영문 캘리그라피 워크숍

사각사각 첫걸음부터
감각적인 활용법까지

조윤경

design **house**

Prologue

오늘도 펜촉에 잉크를 찍어 글씨를 쓴다. 종이 위에 펜이 지나갈 때마다 나는 사각사각 소리와 자연스레 와닿는 종이의 촉감은 언제나 나를 두근두근 설레게 한다. 물 흐르듯 가벼운 선과 힘 있는 선이 강약의 조화를 이루어 하나의 살아 숨 쉬는 작품이 되었을 때, 즐거움을 넘어 심신이 치유되는 듯한 기분마저 든다. 캘리그라피는 글씨 자체가 아름답기도 하지만, 거기 담긴 뜻과 뉘앙스가 더해져 볼 때마다 새로운 깊이와 감동이 느껴진다. 바로 그런 점이 내가 캘리그라피를 사랑하는 이유다.

캘리그라피를 처음 접한 건 2007년 모교인 샌프란시스코 예술대학-Academy of Art University에서였다. 나는 예술을 사랑하는 부모님 덕분에 어릴 적부터 그림을 그렸고, 나중에는 대학에서 일러스트레이션을 전공하게 되었다. 이때 캘리그라피를 알게 되었는데, 당시에는 제대로 배울 기회가 없었다. 그 뒤 졸업을 하고 광고 회사에서 그래픽 디자이너로 일하다가 비교적 이른 나이에 회사를 차리고, 10여 년간 다양한 분야의 BI, 브랜드·광고·패키지 디자인을 맡았다. 늘 컴퓨터로 작업해야 했고, 고객의 요구에 일일이 맞추다 보니 몸과 마음이 점점 피폐해졌다. 손으로 하는 창조적인 일이 그리워질 무렵, 꿈같은 시간이 찾아왔다. 가족과 함께 다시 미국에서 2년간 지낼 수 있는 기회가 온 것이다. 망설임 없이 곧장 짐을 싸서 미국으로 건너갔고, 거기서 운명처럼 캘리그라피를 다시 만났다.

그 무렵 미국에서는 지역 단체와 학교가 일반인을 대상으로 진행하는 강좌와 워크숍이 많았다. 누구나 적은 비용으로 수준 높은 예술 수업을 들으며 취미를 가꿀 수 있었다. 내가 다니던 학교에서도 그런 수업이 여럿 진행되었고, 때마침 졸업생을 대상으로 한 캘리그라피 수업이 있다는 소식을 듣고서 당장에 신청했다. 그 전부터 내내 배우고 싶었던 터라 무척 반가운 기회였다.

저명한 그래픽 디자이너이자 캘리그라퍼인 클로드 디터리히-Claude Dieterich 교수님에게서 한 학기 동안 로만-Roman, 이탤릭-Italic, 언셜-Uncial을 비롯한 여러

영문 서체에 대해 배웠다. 그리고 다른 대학교와 워크숍에서 북 아트, 프린트 메이킹, 디지털 프린팅과 같은 새로운 분야도 배우면서 손으로 하는 예술 작업에 흠뻑 빠져들었다.

그때 경험이 내게 큰 영향을 주었다. 미국 사람들이 전공과 직업, 나이에 상관없이 자기가 좋아하는 분야를 열심히 배우고, 소박하지만 아름다운 전시회를 여는 모습, 그들이 일상에서 예술을 친숙하게 즐기는 모습이 좋아 보였다. 우리나라에서도 이런 삶이 가능하다면 좋겠다는 생각이 들었다.

그래서 서울에 돌아와, 캘리레오 스튜디오&아카데미를 열었다. 그리고 지금까지 정기적으로 영문 캘리그라피 수업을 하고, 작품 활동과 함께 국내외 브랜드와 다양한 협업을 이어오고 있다. 디자이너로서 전통 영문 서체와 모던 서체를 자유롭게 넘나들면서 실생활에서 캘리그라피를 폭넓게 활용하는 방식에 중점을 두고 작업하고 있다.

이 책에서는 수많은 영문 서체 가운데 르네상스 이후에 발달해 오늘날까지 사랑받는 이탤릭체와 우아한 카퍼플레이트체, 최근 들어 크게 인기를 얻고 있는 모던스타일체를 중심으로 다루고자 한다. 앞 파트에는 세 가지 서체를 초보자도 쓸 수 있도록 기본 선 긋기부터 알파벳, 장식, 단문 연습까지 담았고, 뒤 파트에는 그렇게 배운 서체를 실생활에 활용하는 여러 가지 예를 아름다운 이미지와 함께 담았다.

비록 모든 서체를 완벽하게 구사하는 작가는 아니지만, 디자인 현장에서 일한 오랜 경험을 바탕으로, 캘리그라피를 사랑하는 사람으로서, 작은 지식과 경험이나마 여러분과 나누고자 한다. 혼자 방 안에 있든, 많은 사람이 오가는 카페에 있든 상관없다. 배우고자 하는 마음만 있다면, 누구나 언제 어디서든 이 책과 함께 영문 캘리그라피 워크숍에 참여할 수 있다.

자, 준비되었는가? 이제 시작이다!

Contents

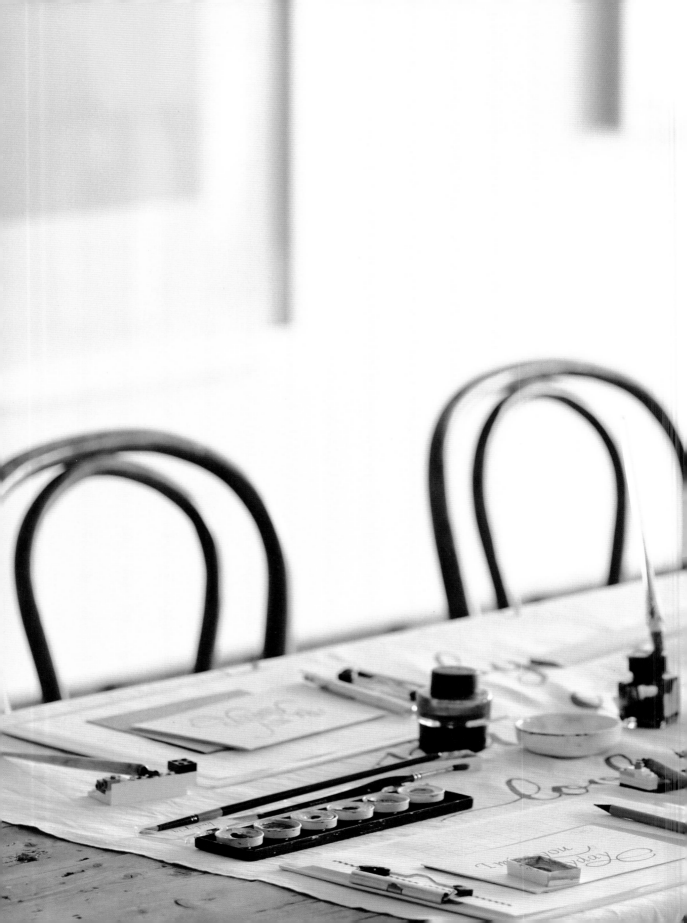

Preparation for Calligraphy

캘리그라피란?

캘리그라피의 시작과 발달

영문 캘리그라피는 라틴 알파벳을 주로 사용하는 서양에서 붓이나 펜으로 수려하게 쓴 손글씨를 일컫는다. '라틴 알파벳 캘리그라피'라고 하는 것이 더 정확하지만 우리나라에서는 보통 영문 캘리그라피라고 부르고 있어, 이 책에서도 그렇게 통칭하기로 한다.

영문 캘리그라피의 역사는 고대 로마 시대로 거슬러 올라간다. 로마인들은 자신들이 사용하던 언어인 라틴어를 표기하기 위해 기원전 10세기경 만들어진 페니키아 문자를 이어받아 알파벳 체계를 만든다. 그때 만들어진 것이 바로 로마 대문자다. 로마 대문자는 비문(碑文)에 주로 사용되었는데, 가장 완벽하게 구현된 예로 기원후 114년에 로마 황제 트라야누스를 기리기 위해 세워진 기념비의 비문을 들 수 있다.

세월이 흘러, 4세기경 로마식 측정 단위인 '언시아·Uncia'에서 유래된 글씨체 '언셜·Uncial'이 나타나기 시작했다. 둥글고 볼륨감 있는 이 서체는 기독교 문헌의 필사본에서 널리 쓰였다. 그러다가 800년 카롤루스 1세 마그누스가 로마 제국의 왕이 되어서, 라틴어를 통일하고 현재 '카롤링거·Carolingian'라 불리는 서체를 공식 문체로 만들었다. 이때부터 로마 대문자가 단어의 첫 글자로 쓰이기 시작했고, 나중에 로마 소문자인 '파운데이셔널·Foundational'로 발전되었다.

13~14세기 중세 수도사들이 귀중한 양피지를 아끼기 위해 '텍스투라·Textura'라고도 불리는 고딕체를 만들었다. 이 서체는 미국과 영국에서는 '검은 글자·Black letter'라고도 불리며, 최근 들어 타투나 패션 브랜드 로고에 많이 쓰이고 있다. 15~16세기에는 바티칸 교황청 문서국에서 효율적인 문서 작성을 위해 '챈서리 필기체·Chancery Cursive'를 만들었는데, 이 글씨체는 훗날 '이탤릭체'로 불리며 서유럽으로 빠르게 퍼져 나갔다.

17세기 무렵에 일어난 동판 판화의 발명은 캘리그라피 기법을 크게 바꾸었다. 판화가가 금속 인쇄판에 조각칼로 글자를 새기니 글자 모양이 훨씬 매끄럽고 자유로워졌다. 이 기술 덕분에 이탤릭체의 영향을 받은 판화가들은 고유한 형태와 경사, 리듬을 지닌 글씨체를 만들었다. 이때 탄생한 것이 바로 '카퍼플레이트-Copperplate'인데, '잉글리쉬 라운드핸드-English Roundhand' 또는 '인그레이버 스크립트-Engravers Script'라고도 불린다. 이 무렵 판화가들은 획과 꾸밈을 과장하는 경향이 있어서 이들이 쓴 글들 중에는 극도의 장식 때문에 뜻을 알아보기 힘든 것도 있다.

19세기 타자기가 발명되자, 캘리그라피는 한동안 침체기를 겪었다. 그러다 19세기 후반 아르누보-Art Nouveau와 아르데코-Art Deco를 거쳐, 20세기 초 미술공예 운동-Arts and Crafts Movement이 시작되며 재조명되어 서서히 부흥하기 시작하였다. 제2차 세계대전 이후 독일의 헤르만 자프-Hermann Zapf, 영국의 도널드 잭슨-Donald Jackson과 같은 많은 캘리그라퍼들이 유명해졌고, 1970년대에는 탁월한 몇몇 캘리그라퍼들이 뛰어난 타이포 디자이너가 되어 오늘날 캘리그라피에 많은 영향을 주었다.

이 책에서는 기초를 갈고닦기에 알맞은 이탤릭체부터 시작해, 이 서체를 뿌리로 하여 만들어진 카퍼플레이트체를 배우고, 더 나아가 자유롭게 저마다 감성과 멋을 표현할 수 있는 모던스타일체를 배워보고자 한다.

캘리그라피의 장점과 전망

오늘날에는 갖가지 디지털 폰트가 넘쳐난다. 기계문명이 고도로 발달한 요즘 시대이지만 손글씨만의 멋과 매력은 사라지지 않고 도리어 점점 더욱 큰 인기를 얻고 있다. 몇 년 전만 해도 '캘리그라피'라는 말이 낯설었는데 지금은 누구나 흔히 쓰는 표현이 되었다. 세계 구석구석에서 다양한 캘리그라피를 취미로 즐기는 사람들이 많아졌으며, 깊이 있는 수련을 통해 전문 캘리그라퍼로 성장하는 사람들도 꽤 많이 있다.

캘리그라피는 아이에서 어른까지 누구나 따라 할 수 있다는 점에서 문턱이 낮은 분야다. 필요한 도구 또한 펜과 잉크, 종이 정도로 간단하며, 값도 저렴한 편이다. 도구만 간편하게 챙기면 집에서든 바깥에서든 어디서나 즐길 수 있다는 장점도 있다. 캘리그라피는 글씨 쓰기 자체의 재미와 매력도 있거니와, 형태와 의미가 한데 어우러진 하나의 예술 작품이라는 면에서 더욱 독창적이다. 실제로 여러 나라에서 수많은 작가들이 캘리그라피를 통해 심오하고 독자적인 자기만의 예술 작업을 펼치고 있다. 결국은 글을 표현하는 기술이기 때문에, 상업적으로도 널리 활용된다. 웨딩 청첩장, 행사 초대장, 영화 타이틀, 기업 로고, 제품 패키지 등 오늘날 캘리그라피가 사용되지 않는 분야를 찾아보기 힘들 정도로 활발히 쓰이고 있다. 앞으로 더 많은 분야로도 확장될 가능성이 충분하다.

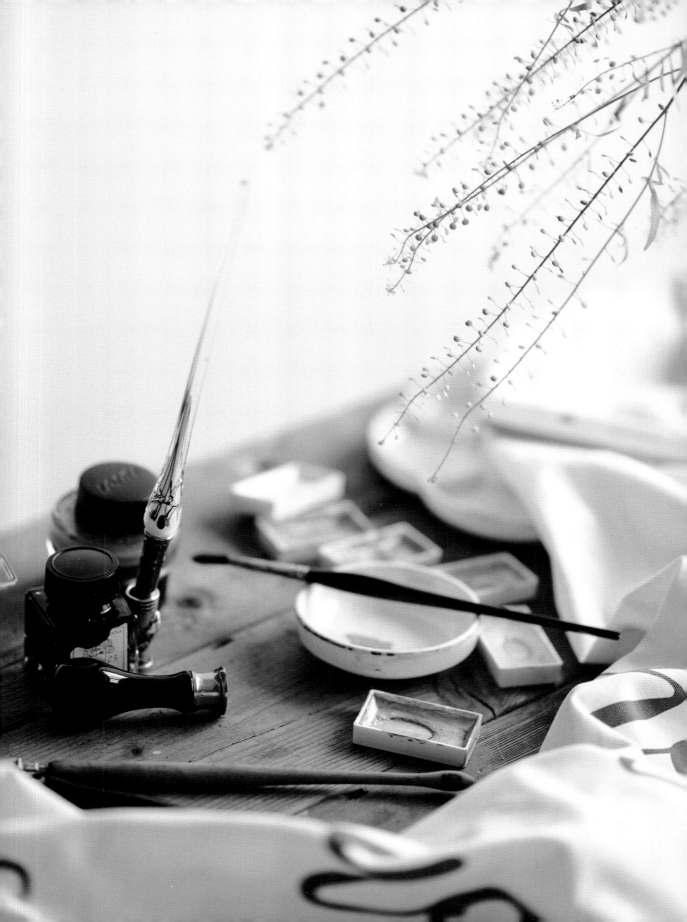

도구들

캘리그라피의 재료는 간단하고 비싸지 않은 편이다. 이 책에서는 펜촉, 펜대, 마커, 잉크, 종이 등을 주로 살펴보겠으나 언급되지 않은 다른 재료들도 자유롭게 시도해보기를 바란다. 캘리그라피를 할 때 주로 쓰는 딥펜-Dip Pen은 펜대에 펜촉을 끼워 잉크에 찍어 쓰는 펜인데, 크게 넓적 펜과 뾰족 펜으로 나눌 수 있다. 딥펜은 만년필과 다르게 펜촉이 유연하고 탄성이 있어, 가는 선과 두꺼운 선의 차이를 확실하게 낼 수 있고 정교한 표현이 가능하다.

펜촉(Nib)

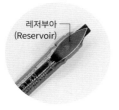

레저부아
(Reservoir)

넓적 펜

넓적 펜촉(Broad Edge Nib)

- 브라우즈(Brause) 초보자가 이탤릭체를 처음 배울 때 추천하는 펜촉으로, 재질이 단단하고 강해 힘 있고 날카로운 글씨를 쓸 수 있다. 보통은 펜촉 너비 2~3mm 제품으로 시작한다.
- 미첼(W. Mitchell Roundhand) 영국 윌리엄 미첼의 펜촉으로, 유연하면서 얇고 짧아 작은 글씨 쓰기, 가는 선 처리에 적합하다.
- 스피드볼(Speedball) 길고 탄력성이 좋아 초보자가 쓰기에 좋다. 펜촉이 예리하지 않아서 큰 글씨 쓰기에 알맞으며 C2, C3 제품이 가장 많이 쓰인다.

뾰족 펜촉(Pointed Nib)

압력이 가해질 때 촉이 열리면서 잉크를 더 방출하여, 두꺼운 하강 획과 얇은 상승 획을 그리기에 좋다.

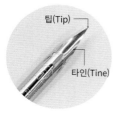

팁(Tip)

타인(Tine)

뾰족 펜

- 헌트 101(Hunt 101) 탄성이 매우 좋고 부드럽고 섬세하여 작은 글씨를 쓰거나 장식할 때 사용하면 좋다.
- 질럿(Gillott) 영국의 대표적인 드로잉 펜촉으로, 정교하고 탄성이 좋아 카퍼플레이트를 쓸 때 많이 사용한다.
- 레오나트 40(Leonardt 40) 영국의 웨일즈 빈티지 닙이다. 특유의 유연성과 섬세한 헤어라인으로 스펜서리안, 카퍼플레이트, 장식하기에 널리 쓰인다.
- 브라우즈 스테노(Brause Steno) 중간 이상 탄력성에 부드럽고 섬세하여 가는 글씨나 카퍼플레이트 용으로 추천한다.
- 니코 G(Nikko G) 중간 탄력성이라 필압 조절에 부담이 없어 초보자가 쓰기에 알맞다.

──────────────── 넓적 펜촉(Broad Edge Nib) ────────────────

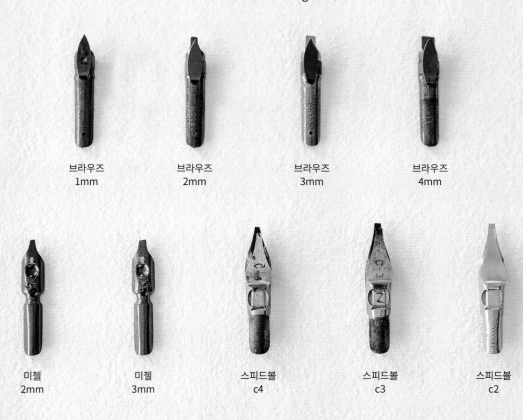

브라우즈
1mm

브라우즈
2mm

브라우즈
3mm

브라우즈
4mm

미첼
2mm

미첼
3mm

스피드볼
c4

스피드볼
c3

스피드볼
c2

──────────────── 뾰족 펜촉(Pointed Nib) ────────────────

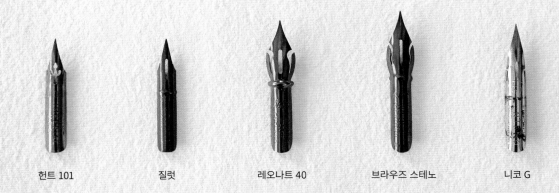

헌트 101

질럿

레오나트 40

브라우즈 스테노

니코 G

펜대(Pen Holder)

**스트레이트 펜대
(Straight Holder)**
곧은 펜대로 넓적 펜촉과
뾰족 펜촉을 끼워 쓴다.

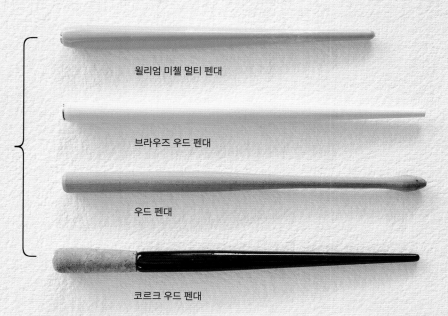

윌리엄 미첼 멀티 펜대

브라우즈 우드 펜대

우드 펜대

코르크 우드 펜대

**오토메틱 펜
(Automatic Pen)**
영국의 핸드메이드 펜으로
넓은 면과 모서리까지
사용할 수 있다. 굵은 선에서
날카로운 선, 튀기는 선까지
다양한 표현이 가능하다.

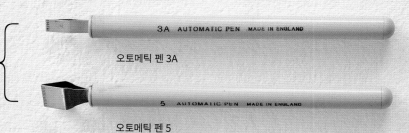

오토메틱 펜 3A

오토메틱 펜 5

**오브리크 펜대
(Oblique Holder)**
각도가 있는 꺾인 형태의
펜대로 주로 카퍼플레이트를
쓸 때 사용한다. 이 가운데
자네리언 오브리크 펜대
(Zanerian Oblique Holder)는
가벼우면서도 유연해 쓰기
편리하다. 스피드볼 오브리크
펜대(Speedball Oblique
Holder)는 저렴하지만
유연성이 적다는 점이 흠이다.

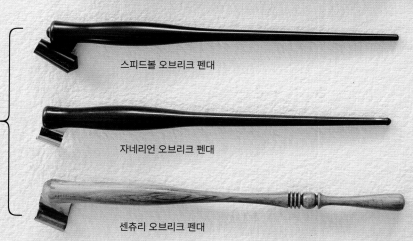

스피드볼 오브리크 펜대

자네리언 오브리크 펜대

센츄리 오브리크 펜대

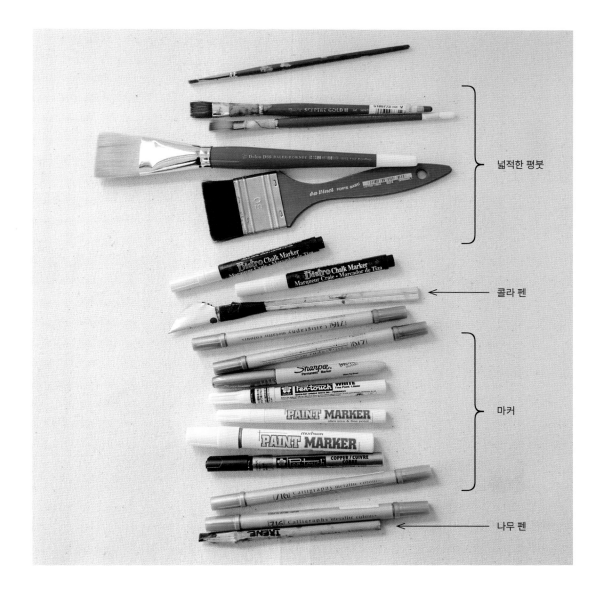

넓적한 평붓

콜라 펜

마커

나무 펜

다양한 펜과 붓 딥펜 이외에도 영문 캘리그라피를 쓸 수 있는 도구는 무궁무진하다. 매번 색다른 도구를
사용해 개성 있는 캘리그라피를 써보는 것도 무척 재미있을 것이다.

- 오토매틱 펜이나 끝이 평평한 넓적 붓(Flat Brush)은 로마체나 이탤릭체, 고딕체처럼 각이 있는
서체를 크게 쓸 때 적합하다.
- 둥근 붓 형태의 뽀족 붓(Pointed Brush)은 모던스타일체나 자유 서체를 쓸 때 좋다.
- 마커(Marker)는 유리, 철, 플라스틱, 옷감 등의 소재 위에 직접 쓸 때 사용한다.
- 콜라 펜(Cola Pen), 갈대 펜, 나무 펜, 룰링 팬(Ruling Pen)은 흘려 쓰거나 튀기기 등의 기법을
활용할 때 사용한다.

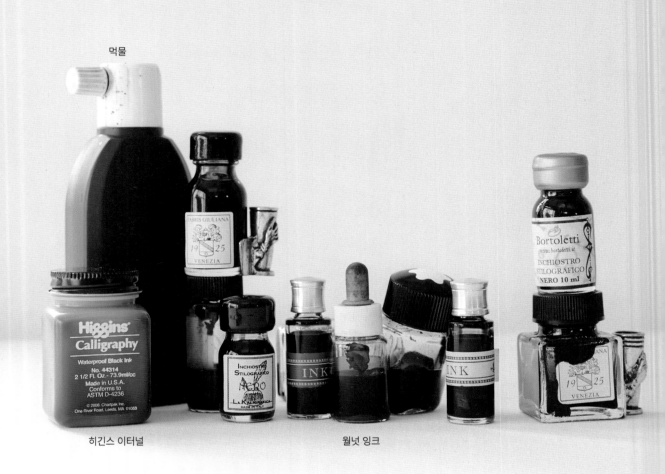

먹물

히긴스 이터널 월넛 잉크

검정 잉크 캘리그라피용 잉크는 대부분 수성이다. 대표적인 잉크로 히긴스 이터널(Higgins Eternal)이
있다. 월넛 잉크는 검은 호두나무에서 나온 잉크로, 자연스런 색감으로 연습하기에 좋고,
먹물은 물에 희석하여 쓰면 좋다. 아크릴이나 유화물감은 찐득해서 얇은 선을 표현하기
어려우며 펜촉 안에서 마르면 펜촉이 망가질 수 있으므로 적합하지 않다.

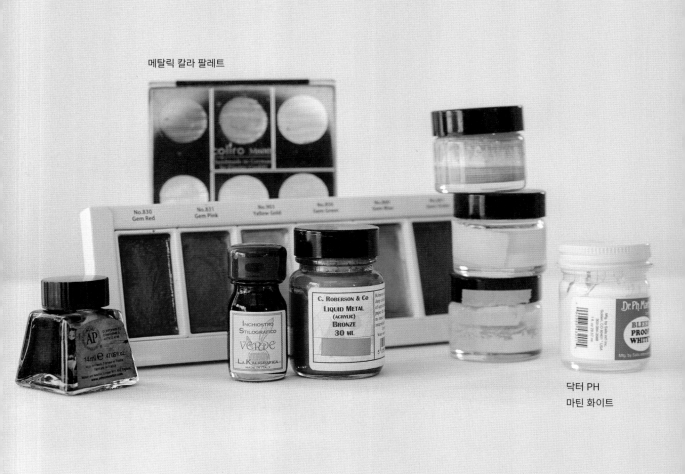

메탈릭 칼라 팔레트

닥터 PH
마틴 화이트

컬러 잉크　　대표적인 화이트 잉크로는 닥터 PH 마틴(Dr. PH Bleed Proof white)이 있다. 이 잉크는
작은 유리병에 담겨 있고, 포스터컬러처럼 물을 섞어서 쓴다. 검정이나 색지 위에 쓰면 발색이
좋다. 그 밖에 컬러 잉크로는 윈저 컬러 잉크와 과슈, 수채화 물감 등이 있다. 펄이 들어간
골드나 실버 메탈릭은 고체 또는 가루 형태인데, 수채화 붓으로 물과 섞어서 펜촉에 묻혀
쓴다. 새로운 색을 만들 때는 작은 병에 물감을 덜어서 원하는 색과 농도로 만들어서 쓰고,
남은 잉크는 마르지 않게 뚜껑을 꼭 닫아 보관한다.

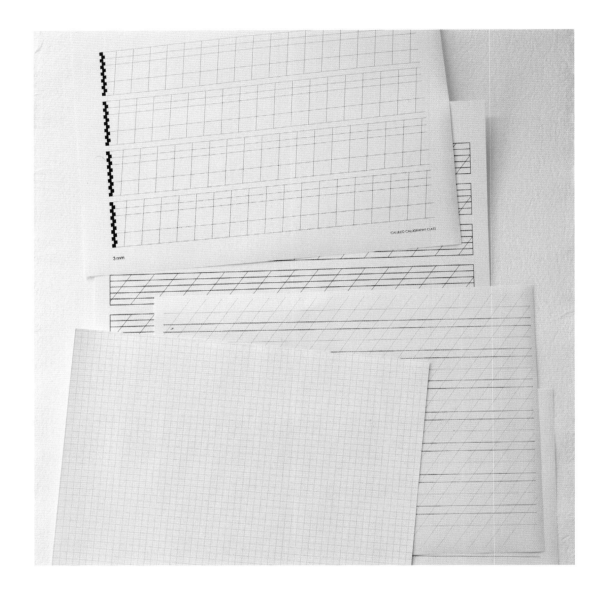

연습용 종이 잉크가 덜 번지고 잘 마르며 펜촉이 걸리지 않는 종이가 좋다. 너무 매끄럽거나 코팅이 된 종이는 적합하지 않다. 가이드라인을 밑에 깔고 연습할 때는 비치는 복사지(일반 복사지보다는 약간 두꺼운 90g 정도)를 사용할 수 있다. 조금 비싸지만 적당히 매끄럽고 가이드라인이 있는 로디아 메모패드(Rhodia Memopad)는 모던스타일을 쓰기에 알맞다.

가이드 종이 영문 캘리그라피는 펜촉의 너비와 비율에 따라 각 서체마다 정해진 높이가 있다. 그래서 가이드라인을 만들어 글씨를 연습해야 하는데 매번 만들어 쓰기는 번거롭다. 수고를 줄이려면 가이드지를 복사 또는 출력해 쓰거나 비치는 종이 밑에 가이드지를 깔고 연습하면 된다.

작품용 종이　　　190~300g 평량의 수채화 용지나 매끄러운 판화지를 추천한다. 표면에 거친 질감이 있는
종이는 보기에는 좋아도 펜촉이 걸리는 경우가 많으니 미리 써본 뒤에 사용하는 것이 좋다.

도구 사용법

본격적으로 글씨 쓰기를 배우기에 앞서, 몸을 풀어보자. 올바른 자세와 펜 쥐는 법, 종이를 알맞게 배치하는 법, 다 쓴 도구를 정리하는 법까지 차근차근 살펴보자.

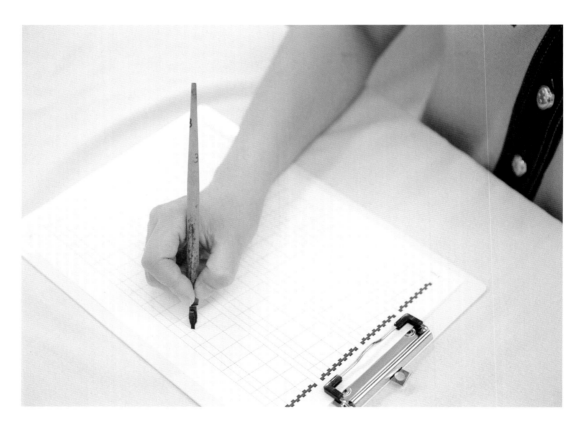

바르게 앉기
두 발을 땅에 붙이고, 의자에 허리를 펴고 똑바로 앉아 앞으로 몸을 조금 기울인다. 어깨와 등은 항상 펴고 팔꿈치는 편하게 책상에 걸치도록 한다.

종이와 나의 위치
이탤릭체나 카퍼플레이트체처럼 서체에 기울기가 있는 경우, 그에 알맞게 종이를 비스듬히 놓는다. 몸을 움직여 서체 기울기나 펜의 각도를 맞추려 하면 안 된다. 오랫동안 글씨를 써서 자세가 흐트러졌을 때는 한 번씩 어깨와 팔, 손목 운동으로 긴장을 풀어준다.

펜촉 준비

펜촉은 처음에는 녹슬지 않게 왁스 코팅이 되어 있다.
코팅을 제거하려면 펜촉을 생감자에 찔러 넣거나,
라이터로 펜촉을 빠르게 스치면서 코팅을 녹여내면 된다.

펜대를 쥐는 법

펜대는 연필처럼 쥐되, 조금 세워서 잡는다. 보통은
부드럽게 펜대를 쥐고, 굵은 하향 획을 그릴 때만 힘을 주어
잡는다.

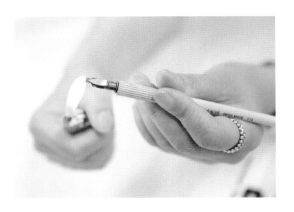

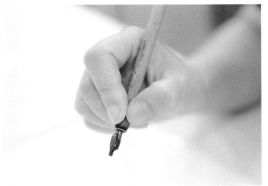

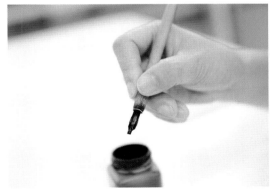

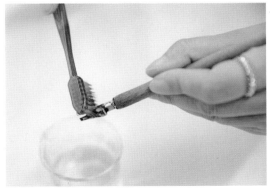

잉크에 찍어 써보기

딥펜은 펜촉의 종류에 따라 잉크를 찍는 깊이가 다르다.
넓적 펜촉에는 레저부아(Reservoir, 잉크 저장을 위해
덧대어 있는 공간)가 있는데, 이 레저부아까지만 잉크를
채우면 된다.

다 쓰고 나서 정리하는 법

펜촉을 미지근한 물과 비누로 씻은 뒤, 헌 칫솔로 펜촉
사이의 잉크를 제거한다. 코팅을 제거한 펜촉의 경우,
녹슬기 쉬우므로 세척 후 바로 종이타월 등으로 물기를
없애야 한다. 펜촉을 바깥에 가지고 다닐 때는 촉이 상하지
않도록 플라스틱으로 된 필기구 통에 넣으면 좋다.

Part 1

Italic

Copperplate

Modern style

이탤릭, 카퍼플레이트, 모던스타일 쓰기 기다란 깃털 펜에 잉크를 찍어 유려한 필기체로 휘몰아치듯 글을 쓰는 모습, 옛날 배경의 외국 영화에서 자주 보던 장면이다. '나도 저렇게 써보고 싶다'는 로망 때문에 많은 이들이 영문 캘리그라피의 세계에 발을 들여놓는다. 멋지게 잘 쓰려면 먼저 영문 캘리그라피에 대해 알아야 한다. 이 파트에서는 각 서체별 쓰는 방법을 차근차근 소개한다. 매일 조금씩 연습하다 보면 어느새 나만의 감성이 살아 있는 영문 캘리그라피를 완성할 수 있을 것이다.

이탤릭

이탤릭체는 영문 캘리그라피를 처음 시작할 때 배우는 대표적 서체로, 가장 배우기 쉽고 인기 있는 서체 가운데 하나다. 15세기 무렵에 처음 만들어져 16세기 중에 다듬어진 이 서체는 '챈서리 커시브-Chancery Cursive', '휴머니스트 커시브-Humanistic Cursive'라고도 불린다. 점점 발전하여 18세기 만들어진 카퍼플레이트체에도 영향을 미친 이탤릭체는 500년도 더 되었지만 지금 보아도 충분히 아름답다.

이탤릭체를 쓰려면?

서체 기울기는 5~8°로 일정하게, 넓적 펜촉의 각도는 30~45°로 유지하여 천천히 쓰는 것이 중요하다. 이탤릭체를 장식할 때는 글자의 선을 길게 연장하여 변화를 준다. 연결되는 이음선에 주의하며 연습한다.

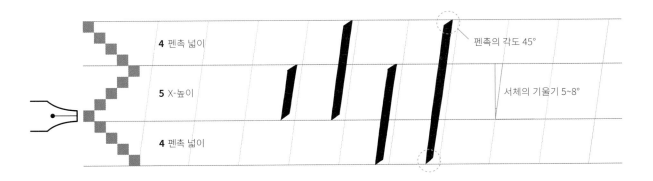

- 펜촉의 각도 45°
- 서체의 기울기 5~8°

4 펜촉 넓이

5 X-높이

4 펜촉 넓이

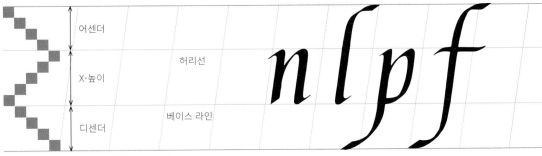

어센더

X-높이

디센더

허리선

베이스 라인

- 소문자의 경우, X-높이는 펜촉 너비의 5배다.

- 어센더와 디센더는 펜촉 너비의 4배다.

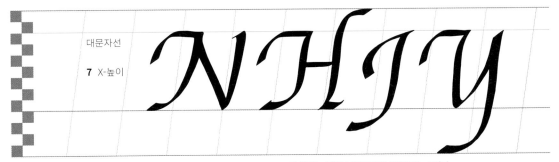

대문자선

7 X-높이

- 대문자의 경우, X-높이는 펜촉 너비의 7배다.

- 어센더는 펜촉 너비의 2배, 디센더는 4배다.

- 베이스 라인(Base Line) 대소문자를 쓰기 시작하는 기준의 선
- 허리선(Waist Line) 어센더가 없는 소문자의 머리가 닿는 선
- X-높이(X-height) 베이스 라인과 허리선 사이의 높이

- 대문자선(Capital Line) 대문자의 높이가 되는 선
- 어센더(Ascender) 허리선의 위로 올려 긋는 선
- 디센더(Descender) 베이스 라인의 아래로 내려 긋는 선

기본 선 연습

● 직선 긋기

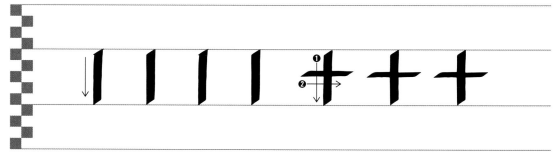

- ❶ 세로획은 펜촉의 넓이만큼 균일하게 그어 한쪽으로 쏠리지 않게 한다.
- ❷ 가로획은 펜촉 각도에 따라 펜촉의 넓이보다 더 얇은 선까지 그릴 수 있다.

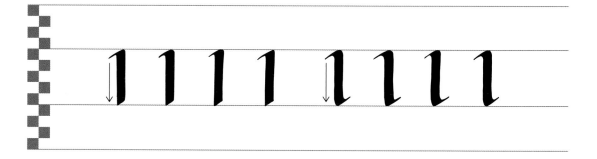

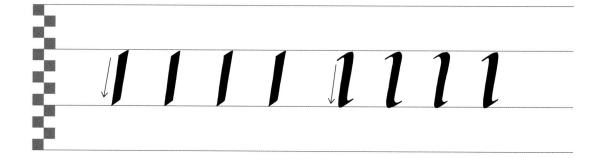

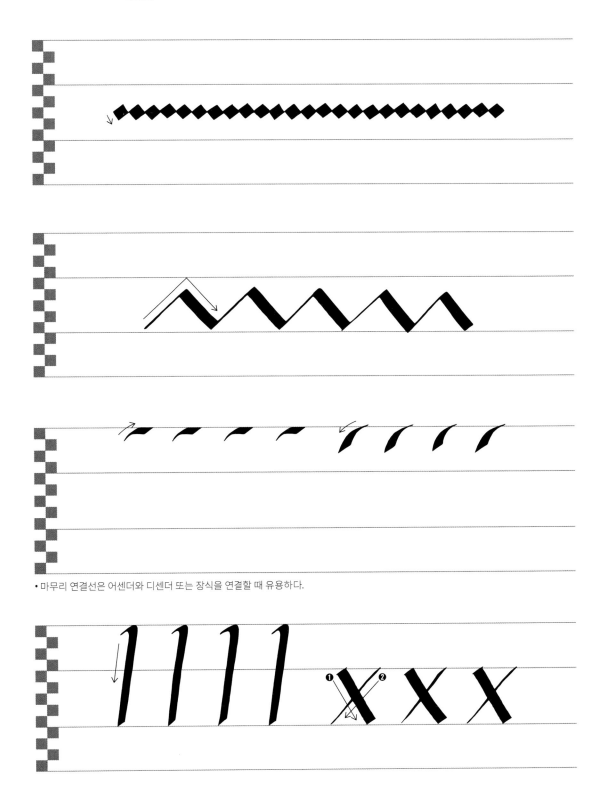

• 마무리 연결선은 어센더와 디센더 또는 장식을 연결할 때 유용하다.

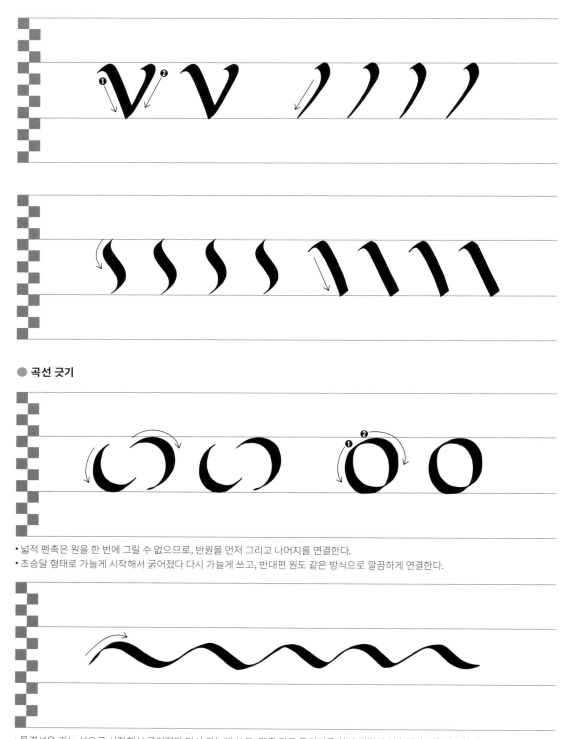

⬤ 곡선 긋기

- 넓적 펜촉은 원을 한 번에 그릴 수 없으므로, 반원을 먼저 그리고 나머지를 연결한다.
- 초승달 형태로 가늘게 시작해서 굵어졌다 다시 가늘게 쓰고, 반대편 원도 같은 방식으로 깔끔하게 연결한다.

- 물결선은 가는 선으로 시작해서 굵어졌다 다시 가늘게 쓰고, 펜촉 각도 돌리기를 하여 연결이 익숙해지도록 연습한다.

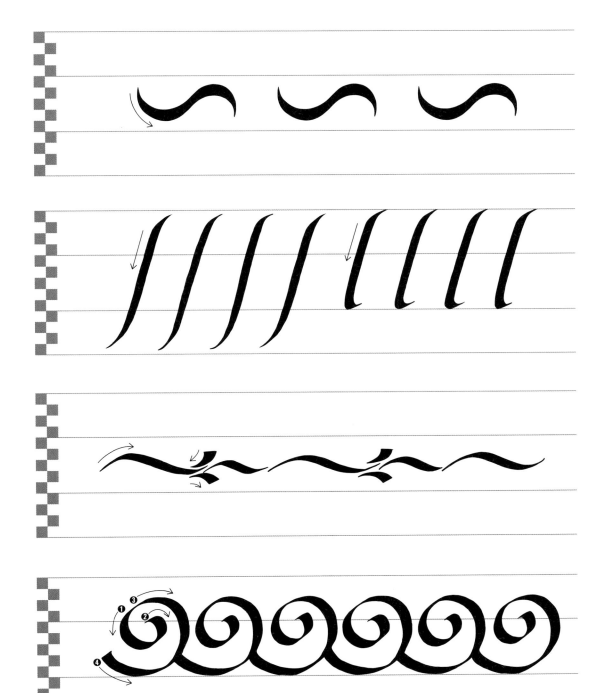

- ❶ 먼저 반원을 그린다. ❷ 나머지를 연결한다.
- ❸ 초승달 형태로 가늘게 시작해서 굵어졌다 다시 가늘게 쓴다. ❹ 나머지 반원도 왼쪽에서 오른쪽으로 깔끔하게 연결한다.

소문자

이탤릭체는 대부분 글자 끝에 삐친 선이 있는데 이것을 세리프(Serif)라 부른다. 들어가는 선(Enterance Serif)은 왼쪽에서 오른쪽으로, 나가는 선(Exit Serif)은 오른쪽에서 왼쪽으로 쓴다.

● 직선 그룹 i - t - l - j - f - k

• ❷번의 삐친 선은 약간 오른쪽에서 시작해 아래로 가늘고 뾰족하게 내려 그린다.

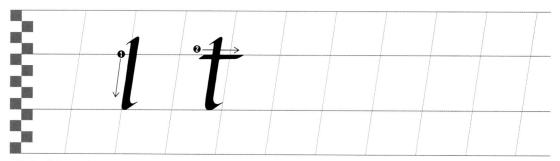

• ❶ 세로획은 X-높이의 약간 위까지 그려주고, ❷ 가로획은 X-높이에서 마무리한다.

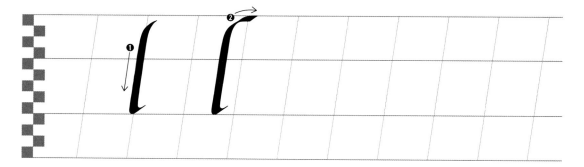

Italic

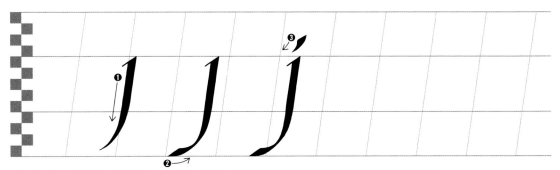

- ❶ 세로획은 디센더 끝 선에서 약 1~2mm 못 미쳐 긋는다. ❷ 왼쪽에서 오른쪽으로 수평 획을 그어 연결한다.

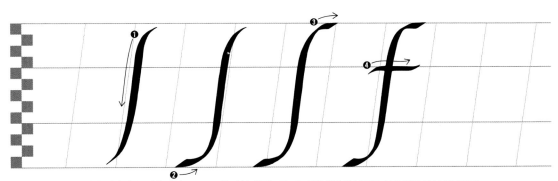

- ❶ 세로획은 어센더와 디센더 끝 선에서 약 1~2mm 못 미치게 긋는다. ❷❸번처럼 위아래로 수평 획을 그어 연결한다.
- ❹ 마무리 가로획은 세로획보다 약간 가늘게 쓴다.

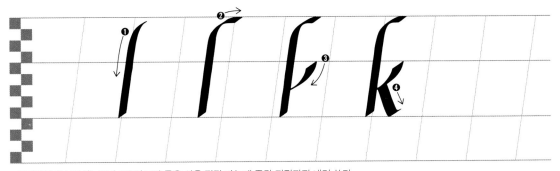

- 세로획을 완성한 후, ❸번 45° 각도의 굵은 선을 점점 가늘게 중간 지점까지 내려 쓴다.

● 커브 그룹 o - c - e - s

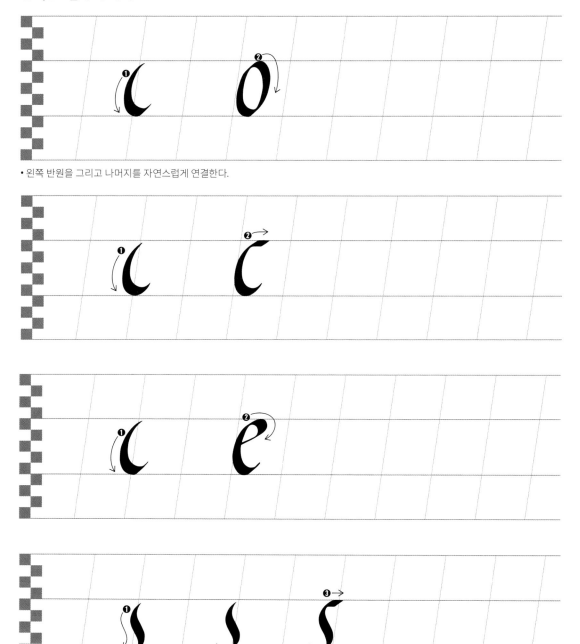

• 왼쪽 반원을 그리고 나머지를 자연스럽게 연결한다.

• ❶번 획은 X-높이의 위아래 끝 선에서 약 1~2mm 못 미치게 긋고, ❷❸ 수평 획으로 마무리한다.

● 아치 그룹 b-h-r-p-n-m

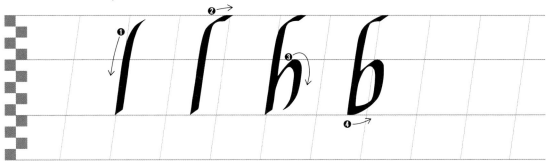

· ❶세로획을 쓰고, ❷연결한다. ❸번 가는 선은 중간 지점에서 아래에서 위로 올려 쓴다.

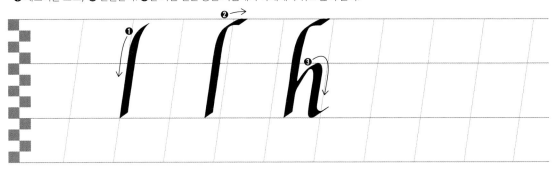

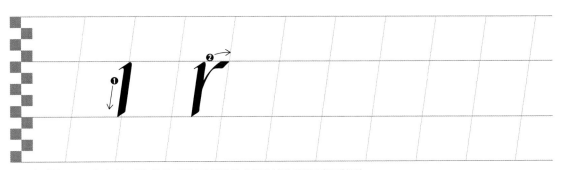

· ❶세로획을 쓰고, ❷번 가는 선은 중간 지점부터 점점 굵게 올려 쓰다 45°로 마무리한다.

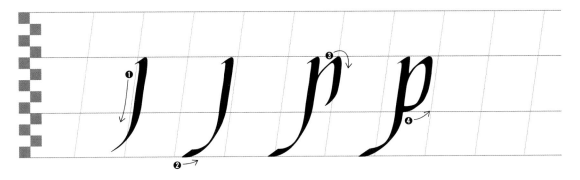

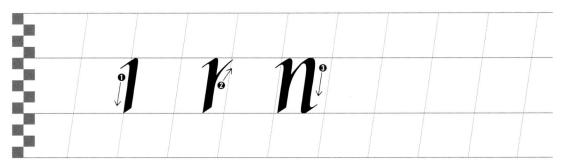

• ❶ 세로획을 쓰고 ❷번 가는 선은 중간 지점부터 점점 얇게 올려 쓴다.

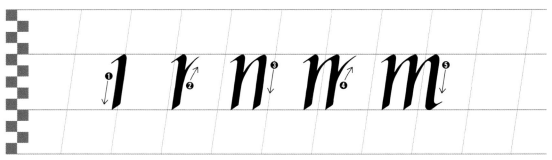

• n과 같은 방식으로 폭이 약간 좁은 n을 같은 폭으로 반복해 쓴다.

● **a 형태 그룹 a - d - g - q - u - y**

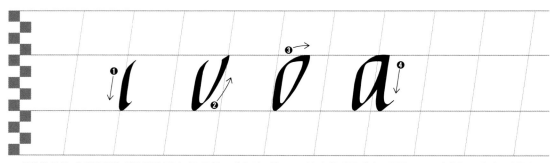

• v 모양을 만들 때 ❷번 획은 위로 점점 굵어지도록 하고 펜촉 각도를 45°로 쓴다. ❸ 왼쪽에서 오른쪽으로 수평 획을 그어 마무리한다.

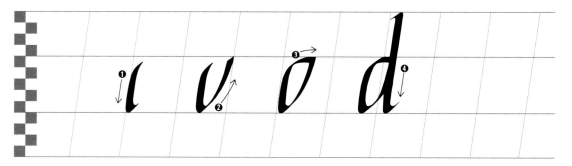

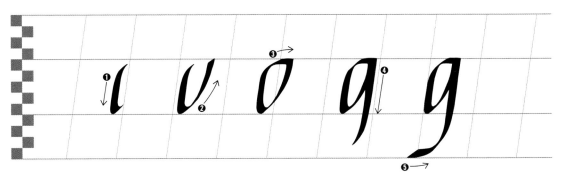

· ④번 세로획은 디센더 끝 선에 1~2mm 못 미치게 긋는다. ⑤ 왼쪽에서 오른쪽으로 수평 획을 그어 연결한다.

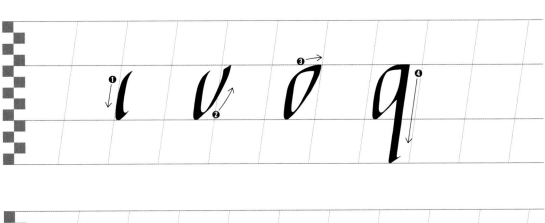

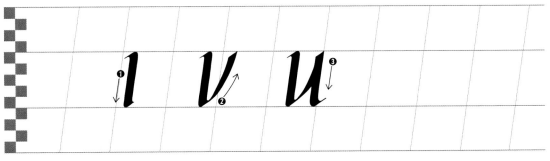

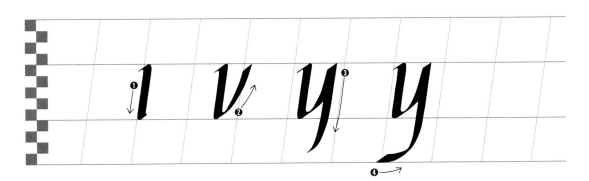

● 기타 그룹 v - w - x - z

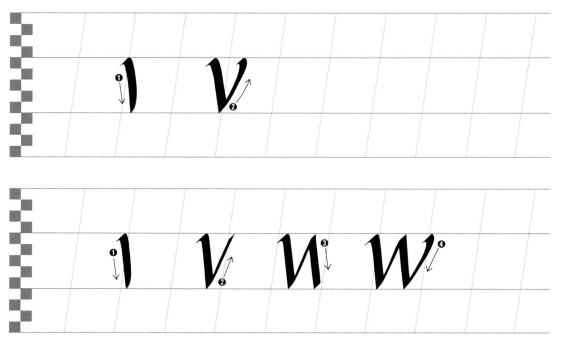

• ❶번 획을 위에서 아래로 굵게 긋고, ❷번 선은 아래에서 위로 가늘게 올려 쓴다. 같은 폭의 v를 반복해 ❸❹를 쓴다.

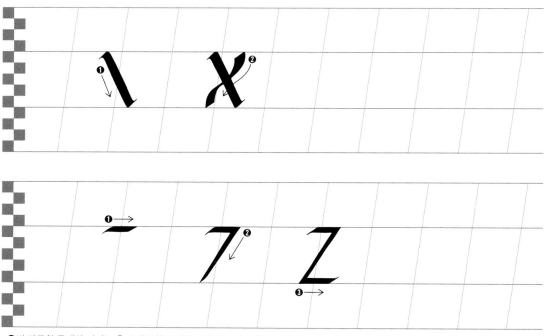

• ❶번 가로획 두께와 너비는 ❸번 가로획 두께와 너비보다 조금 얇게 쓴다.

팬그램(PANGRAM) 알파벳 a부터 z까지 들어있어 서체를 골고루 연습하기 좋은 문장이다.
* 2.5mm 브라우즈 펜촉 사용

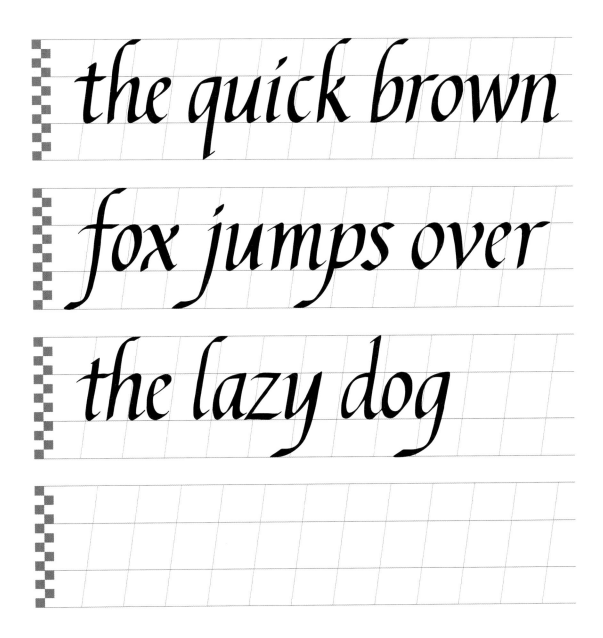

대문자

몇몇 대문자는 글자 위의 왼쪽 또는 오른쪽으로 장식을 줄 수 있다. 획과 획이 만나는 지점에서 연결선이 부드럽게 이어지도록 연습하는 것이 중요하다.

● E · F · I · J · L 그룹

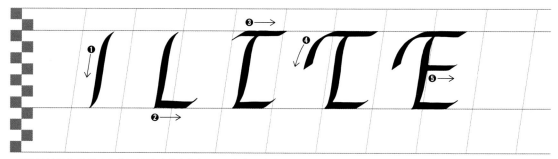

• ❹번 장식 선은 위에서 아래로 점점 넓어지면서 45°로 내려 쓴다. ❺번의 가로획이 위와 아래 가로획보다 약간 가늘다.

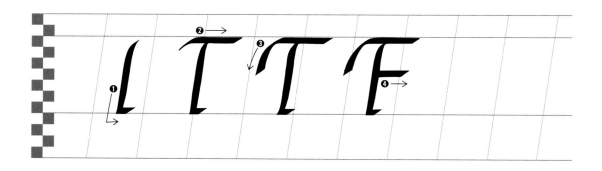

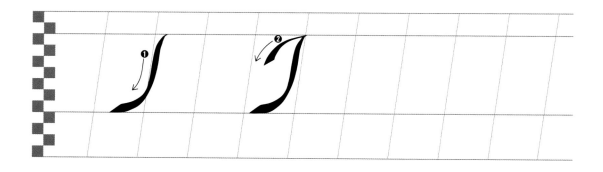

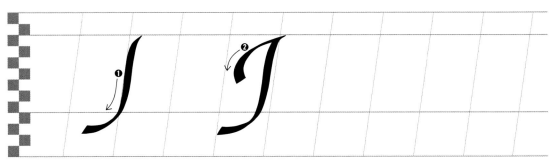

• 디센더는 펜촉 너비 2칸 아래까지 늘어뜨리는 것이 알맞다.

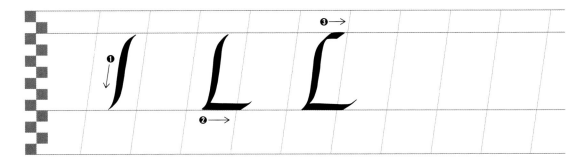

● C - G - O - Q - D 그룹

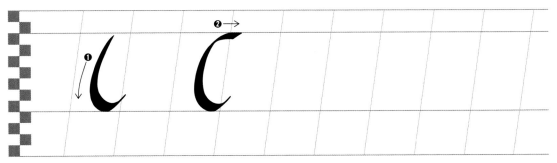

• ❶ 왼쪽 반원을 그리고, ❷ 왼쪽에서 오른쪽 가로획을 그어 연결한다.

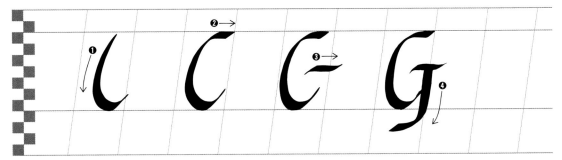

• C와 같이 쓰고, ❹번 디센더는 펜촉 너비 2칸 아래까지 내려 쓴다.

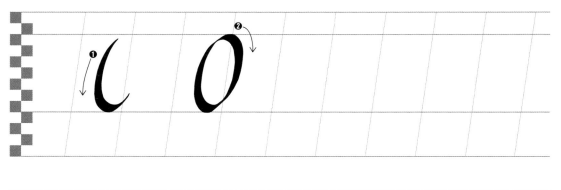

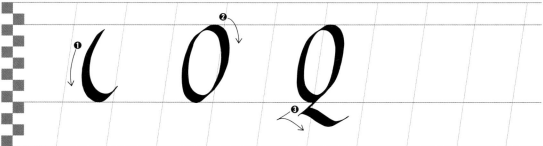

• O와 같이 쓰고, ❸번 디센더는 펜촉 너비 2칸 아래까지 내려 쓴다.

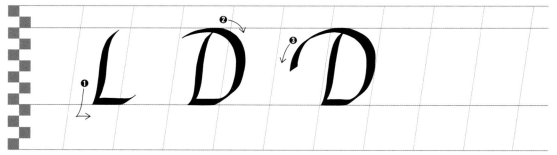

• L과 같이 쓰고, ❷번의 둥그런 획이 중간지점에서 가장 넓어지도록 쓴다.

● B - P - R - K - S 그룹

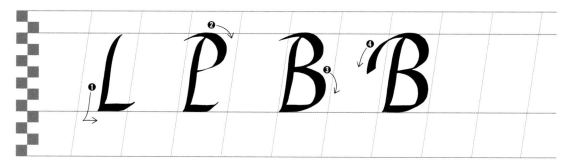

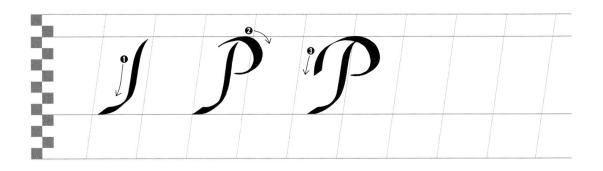

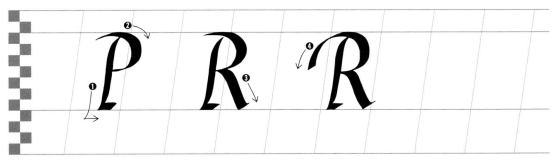

• l와 같이 쓰고, ❷번의 둥그런 획을 중간 지점까지 쓴다.

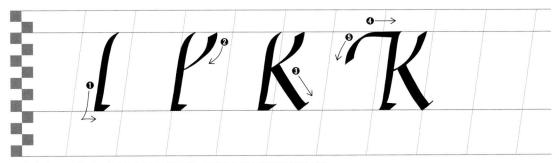

• l와 같이 쓰고, ❷번 45°의 굵은 선이 점점 가늘어지게 중간 지점까지 내려 쓴다.

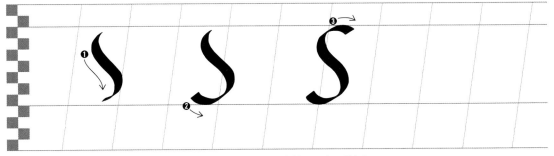

• ❶번 획을 X-높이의 양 끝에서 1~2mm 못 미치게 긋고, ❷와 ❸의 수평 획으로 마무리한다.

● N - M - A 그룹

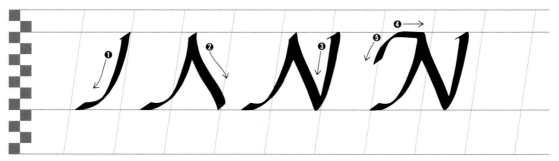

• ❶번 획의 펜촉 각도를 60° 정도 가늘게 내려 쓰고, ❷번 획은 가장 굵게 내려 긋는다.

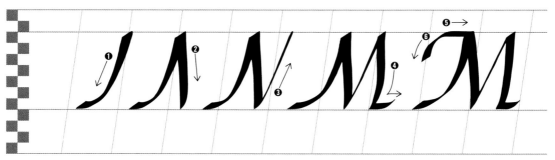

• ❶번 획의 펜촉 각도를 60° 정도 가늘게 내려 쓰고, ❷번 획은 가장 굵게 내려 긋는다.

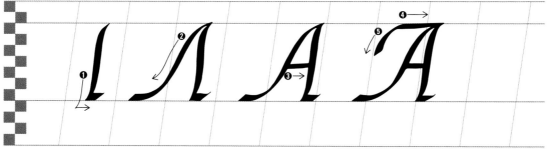

• I과 같이 쓰고, ❷번 획은 굵게 내리면서 끝을 자연스럽게 앞으로 뺀다.

● U - Y - V - W 그룹

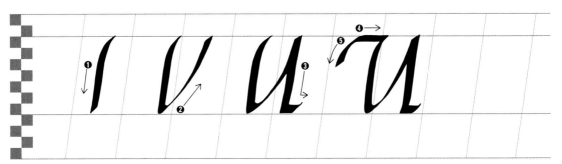

• V 모양을 만들되 ❷번 획은 가늘게 시작해서 위로 점점 굵어지게 펜촉 각도를 45°로 올려 쓴다.

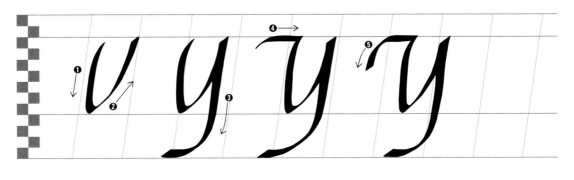

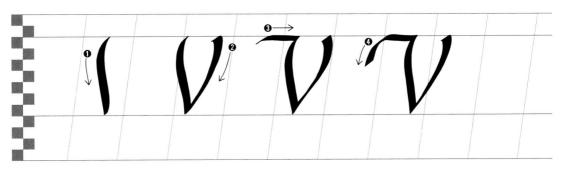

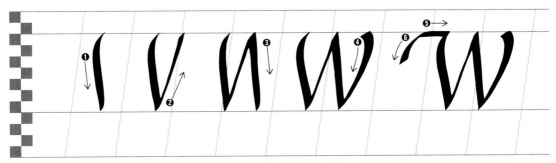

• ❶번 획을 위에서 아래로 굵게 쓰고, ❷번 획은 아래에서 위로 가늘게 올라가도록 긋는다. 같은 폭의 V자를 반복해 ❸❹를 쓴다.

● T - H - X - Z 그룹

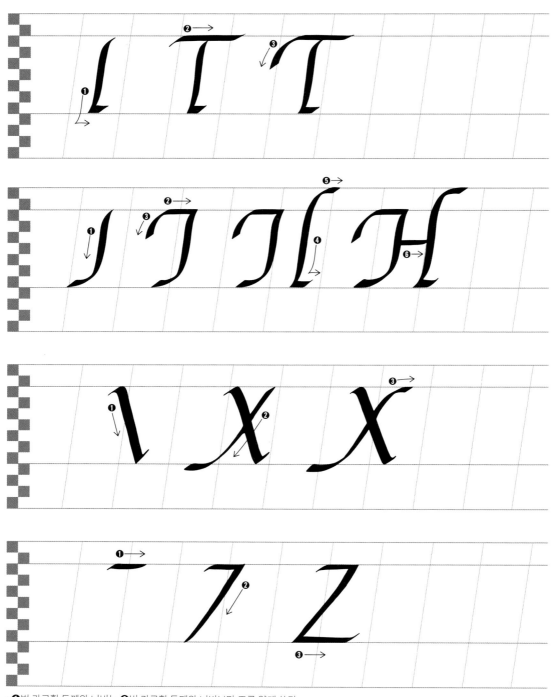

• ❶번 가로획 두께와 너비는 ❸번 가로획 두께와 너비보다 조금 얇게 쓴다.

숫자와 부호

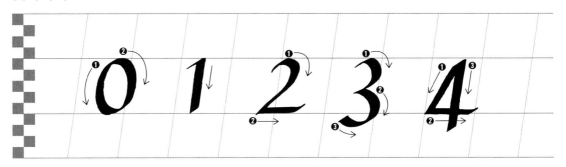

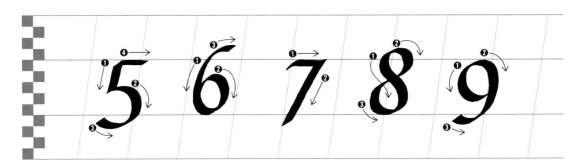

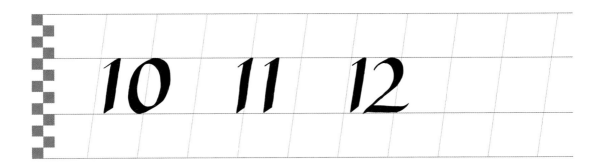

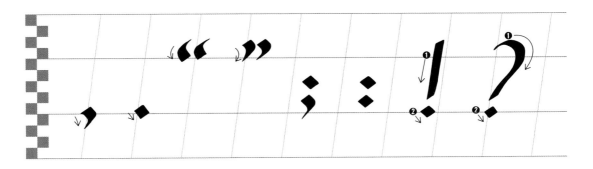

소문자 장식

이탤릭체를 장식할 때는 주로 글자의 선들을 길게 늘려 변화를 준다. 어센더(Ascender), 디센더(Descender)를 이용해 장식할 수 있다. 먼저 잉크로 글을 쓰고, 연장 또는 교차할 장식 선을 연필로 스케치한 후 잉크로 쓰면 보다 쉽게 완성할 수 있다. b, d, l, h, k처럼 어센더가 있는 경우에는 리본과 같은 형태의 꾸밈이 가능하고 둥글게 감아주는 형태도 좋다.

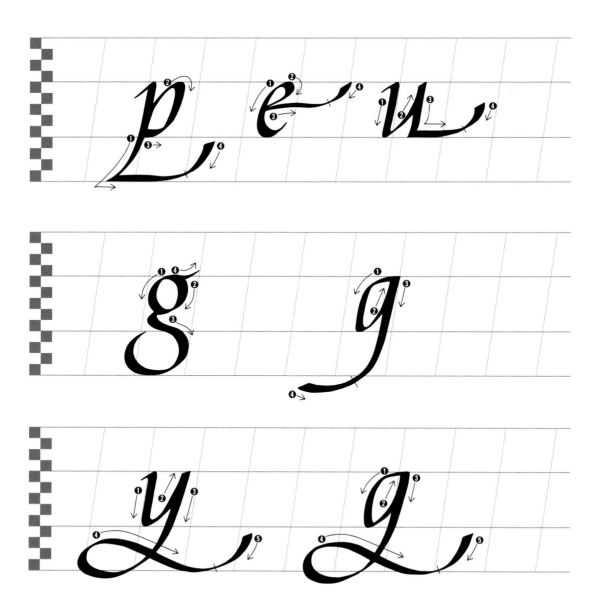

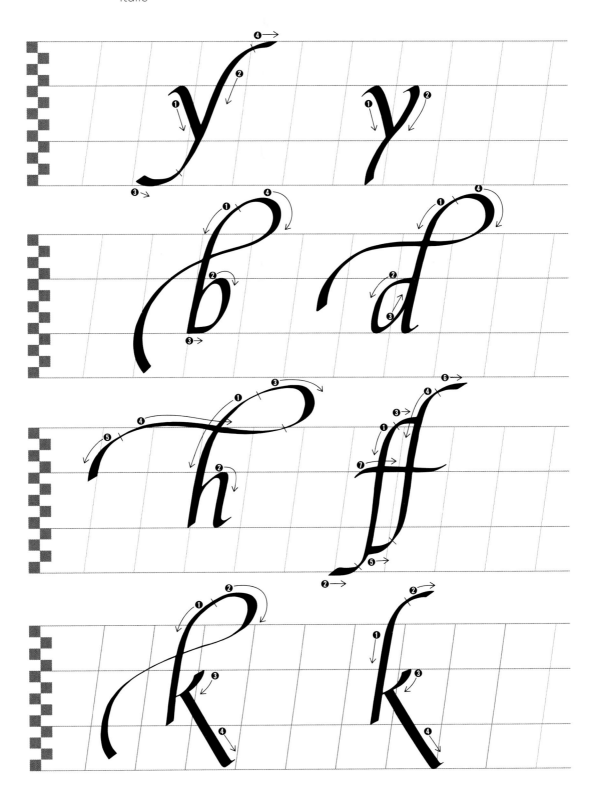

대문자 장식

소문자에 비해 어센더와 디센더가 적은 대문자의 경우, 획을 길게 연장하여 장식할 수 있다.

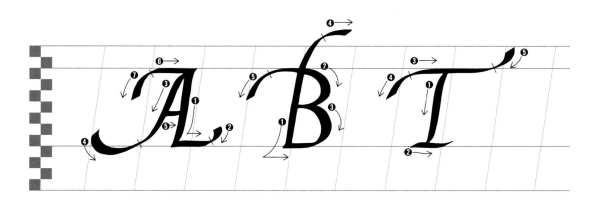

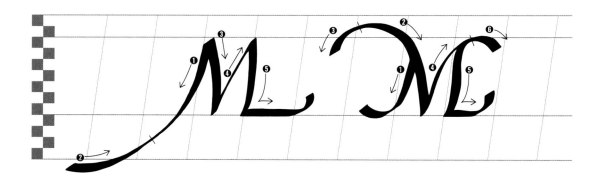

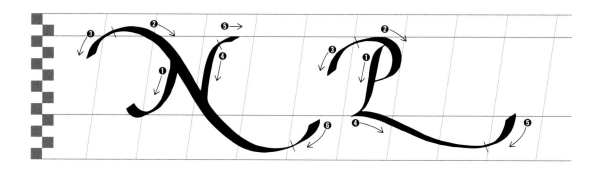

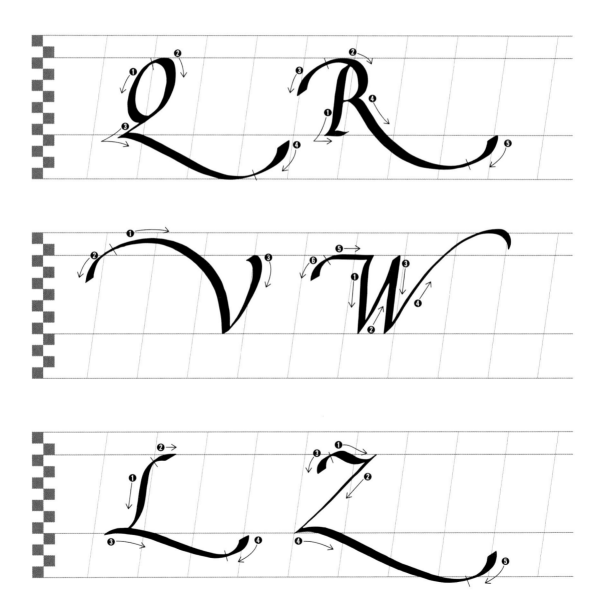

장식 연습　　　　　* 2.5mm 브라우즈 펜촉 사용

Its all good

Thanks!

Calligraphy

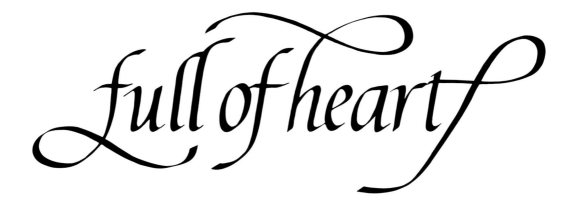

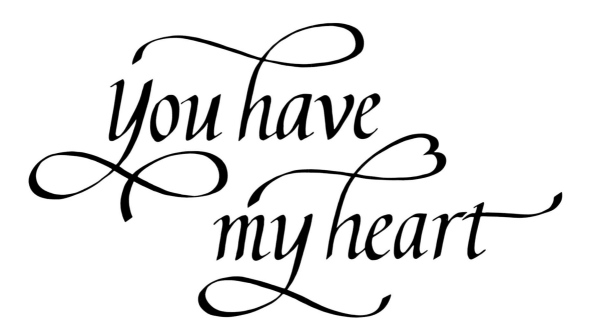

2

카퍼플레이트

최근 들어 가장 인기 있는 서체 중 하나인 카퍼플레이트체는 이탤릭체에 뿌리
를 둔 우아하고 장식이 풍부한 전통 서체다. 카퍼플레이트-Copperplate는 '동판'
이라는 뜻으로, 17세기에 발명된 동판 판화 기법에 영향을 받았다. 탁월한 판
화가들이 손으로 쓴 글을 동판으로 옮겨 쓰면서 이탤릭체를 바탕으로 자기들
나름의 형태, 경사, 리듬을 표현했고, 이것이 훗날 카퍼플레이트체가 되었다.
영국에서 만들어져서 '잉글리시 라운드핸드-English Roundhand'라고도 불리는
카퍼플레이트체는 굵고 가는 선들의 대비가 물 흐르는 듯이 아름답다.

카퍼플레이트체를 쓰려면? 서체 기울기를 55°에 일정하게 맞춰 천천히 써야 하는 서체이며, 들어가는 선 (Entry Stroke)과 나가는 선(Exit Stroke)의 매끄러운 연결과 적절한 띄어쓰기 가 중요하다. 이탤릭체보다 장식 선이 복잡하고 다양하여, 우아하고 풍요로운 장식을 꾸미려면 많은 연습이 필요하다.

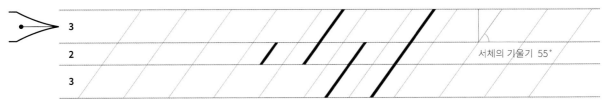

- 뾰족 펜촉으로 쓴다.
- 글자 간격과 서체 기울기가 55°로 일정하다.
- 어센더와 X-높이와 디센더의 비율은 3:2:3이다.

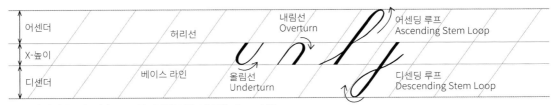

- 소문자의 경우, X-높이가 6mm일 때 어센더와 디센더는 9mm이다.

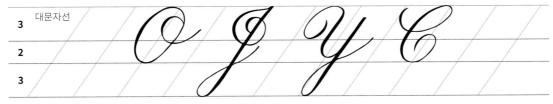

- 대문자의 경우, X-높이가 6mm일 때 대문자의 크기는 15mm다.
- 획 두께는 중간에서 3분의 2 선에 내려왔을 때 가장 굵어지도록 한다.

- 베이스 라인(Base Line) 대소문자를 쓰기 시작하는 기준의 선
- 허리선(Waist Line) 어센더가 없는 소문자의 머리가 닿는 선
- X-높이(X-height) 베이스 라인과 허리선 사이의 높이

- 대문자선(Capital Line) 대문자의 높이가 되는 선
- 어센더(Ascender) 허리선의 위로 올려 긋는 선
- 디센더(Descender) 베이스 라인의 아래로 내려 긋는 선

기본 선 연습

뽀족 펜촉은 유연해서 내려 그을 때는 압력이 가해져 타인이 열리면서 잉크가 많이 나와 두껍게 써지고, 올려 그을 때는 압력이 가해지지 않아 타인이 열리지 않고 얇게 써진다. 따라서 내리는 획은 굵고 힘 있는 선, 올리는 획과 가로획은 더 얇고 가벼운 선으로 표현된다.

처음부터 끝까지 균등한 힘을 주어 세로획이 일정한 굵기로 선명하게 그어지도록 한다. 다양한 방향으로 펜촉 돌리기를 하여 자연스러운 연결이 익숙해지도록 연습한다. 풍부하고 우아한 장식을 하기 위해 굵고 가는 선들의 변화와 힘 조절이 중요하다.

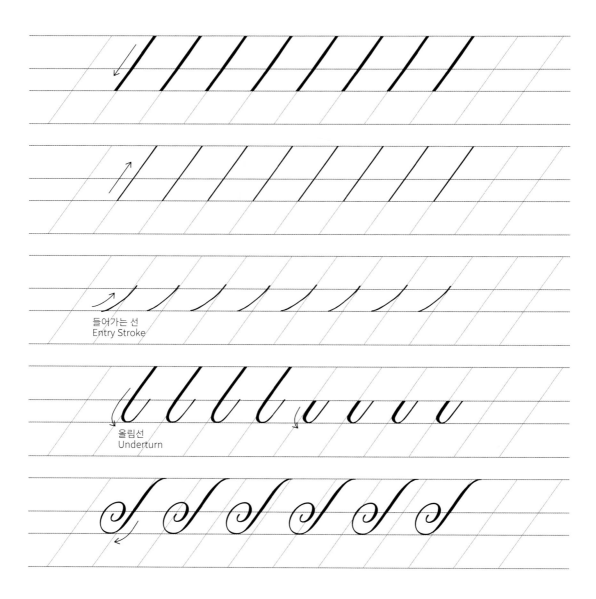

들어가는 선
Entry Stroke

올림선
Underturn

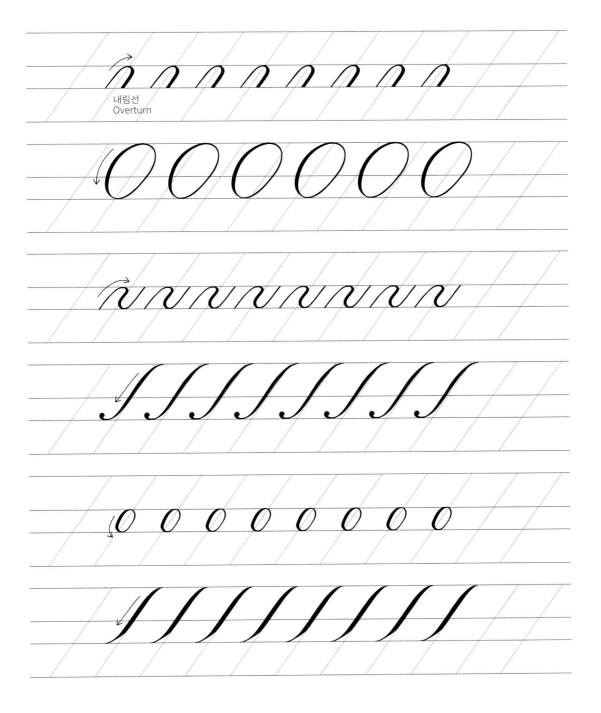

내림선
Overturn

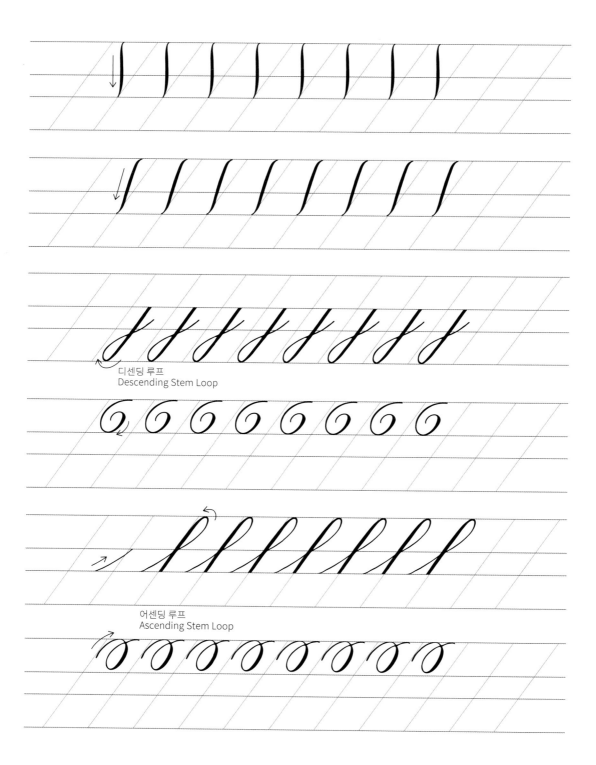

디센딩 루프
Descending Stem Loop

어센딩 루프
Ascending Stem Loop

소문자

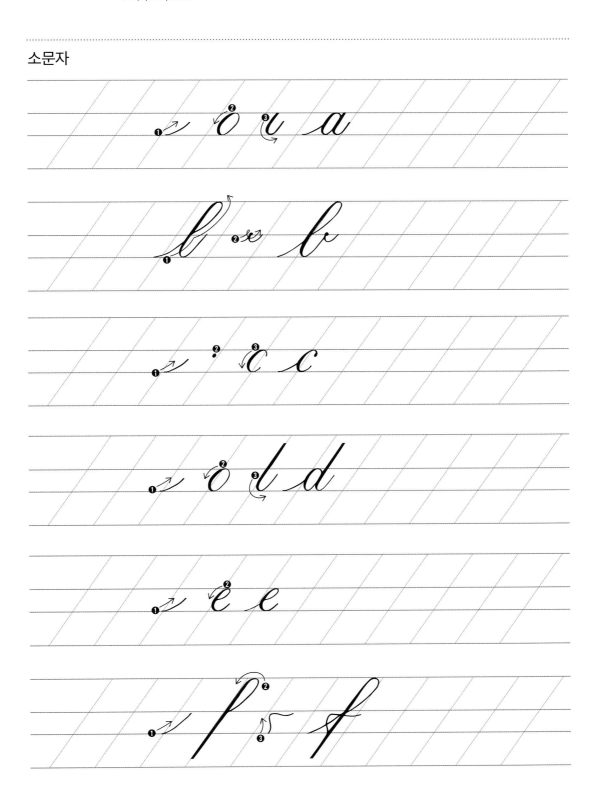

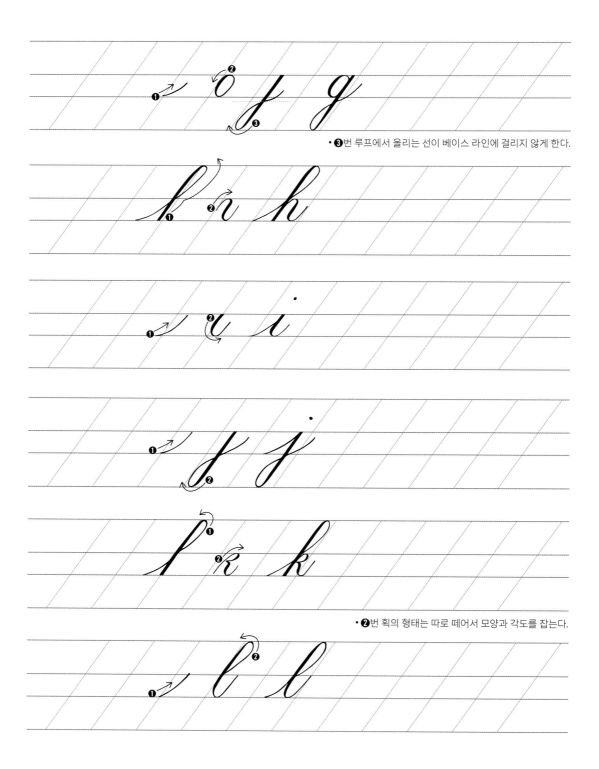

• ❸번 루프에서 올리는 선이 베이스 라인에 걸리지 않게 한다.

• ❷번 획의 형태는 따로 떼어서 모양과 각도를 잡는다.

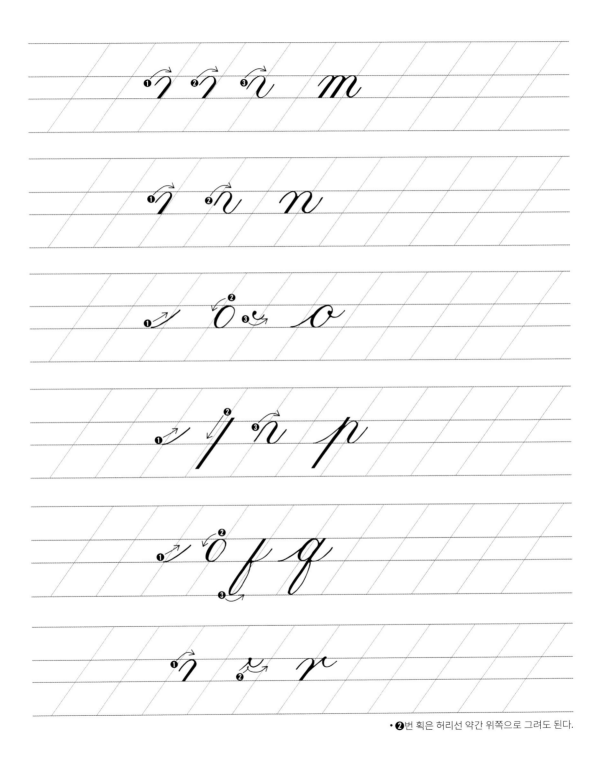

• ❷번 획은 허리선 약간 위쪽으로 그려도 된다.

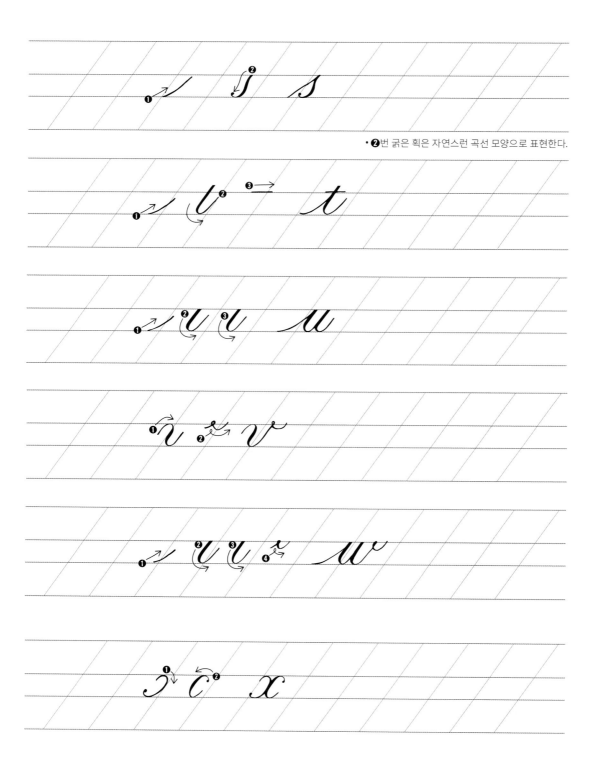

• ❷번 굵은 획은 자연스런 곡선 모양으로 표현한다.

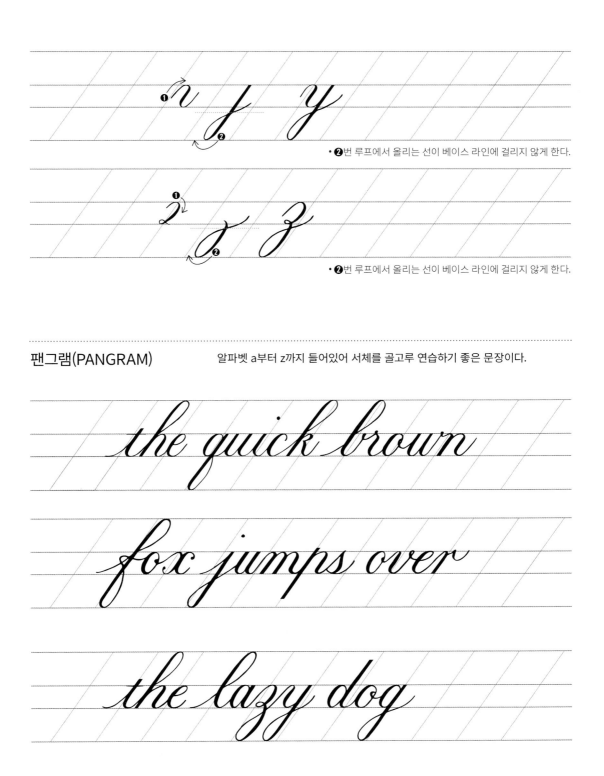

• ❷번 루프에서 올리는 선이 베이스 라인에 걸리지 않게 한다.

• ❷번 루프에서 올리는 선이 베이스 라인에 걸리지 않게 한다.

팬그램(PANGRAM) 알파벳 a부터 z까지 들어있어 서체를 골고루 연습하기 좋은 문장이다.

the quick brown

fox jumps over

the lazy dog

대문자

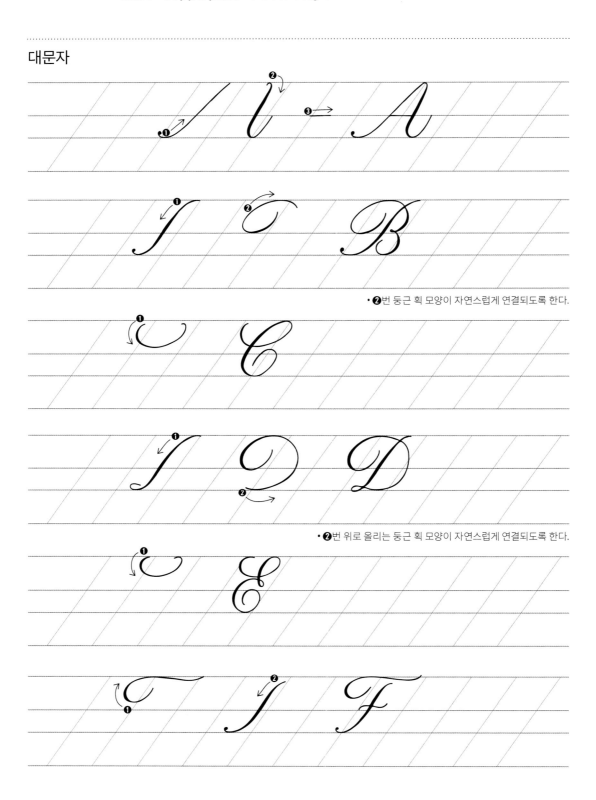

• ❷번 둥근 획 모양이 자연스럽게 연결되도록 한다.

• ❷번 위로 올리는 둥근 획 모양이 자연스럽게 연결되도록 한다.

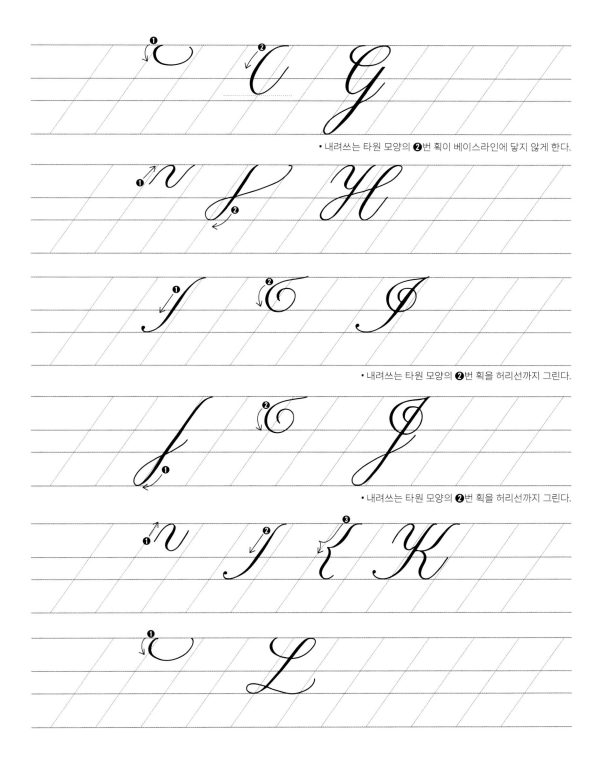

• 내려쓰는 타원 모양의 ❷번 획이 베이스라인에 닿지 않게 한다.

• 내려쓰는 타원 모양의 ❷번 획을 허리선까지 그린다.

• 내려쓰는 타원 모양의 ❷번 획을 허리선까지 그린다.

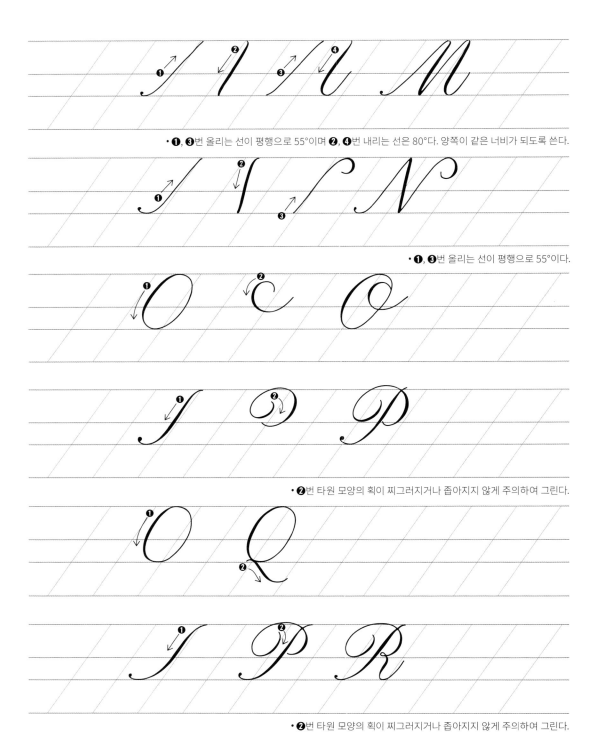

• ❶, ❸번 올리는 선이 평행으로 55°이며 ❷, ❹번 내리는 선은 80°다. 양쪽이 같은 너비가 되도록 쓴다.

• ❶, ❸번 올리는 선이 평행으로 55°이다.

• ❷번 타원 모양의 획이 찌그러지거나 좁아지지 않게 주의하여 그린다.

• ❷번 타원 모양의 획이 찌그러지거나 좁아지지 않게 주의하여 그린다.

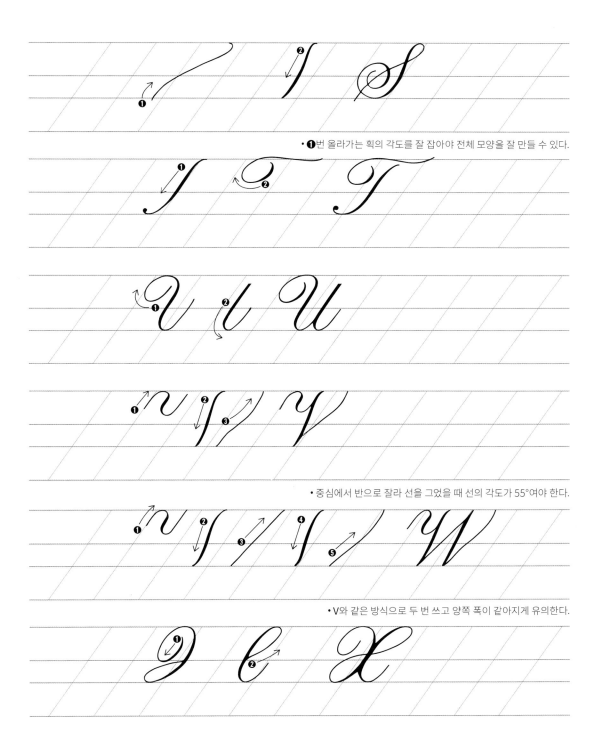

• ❶번 올라가는 획의 각도를 잘 잡아야 전체 모양을 잘 만들 수 있다.

• 중심에서 반으로 잘라 선을 그었을 때 선의 각도가 55°여야 한다.

• V와 같은 방식으로 두 번 쓰고 양쪽 폭이 같아지게 유의한다.

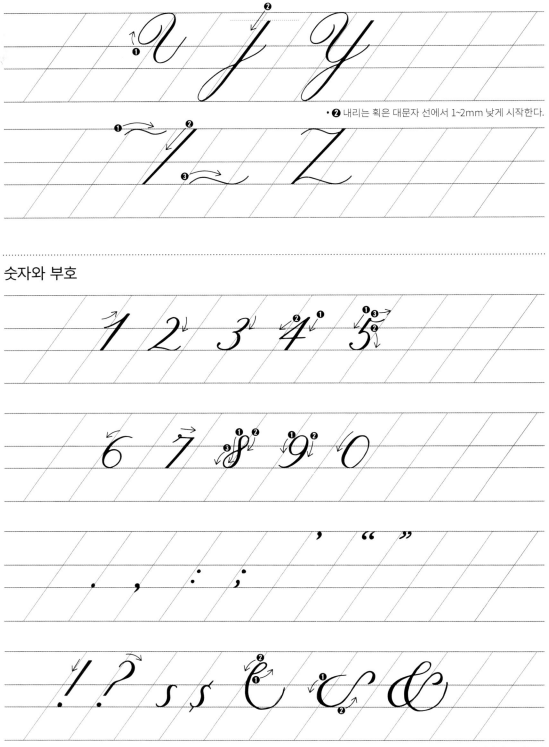

• ❷ 내리는 획은 대문자 선에서 1~2mm 낮게 시작한다.

숫자와 부호

• & 부호는 시작점에 유의한다.

소문자 연결

카퍼플레이트체를 쓸 때 가장 중요한 점은 '천천히 쓰기'다.
들어가는 선과 나가는 선의 매끄러운 연결과 적절한 띄어쓰기가 중요하다.

np bk

fn fs

fp ot

ow ox

rb rf

vj sa

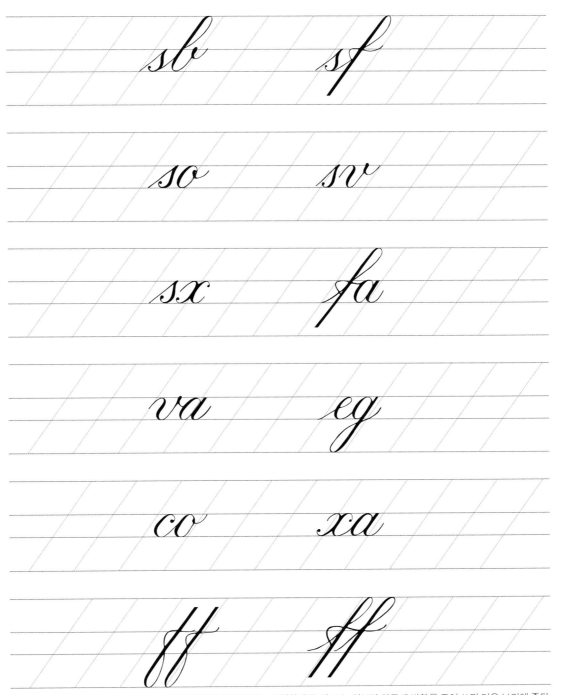

• 같은 글자가 반복될 때는 동일하게 두 번 쓰는 것보다 다르게 변화를 주어 쓰면 더욱 보기에 좋다.

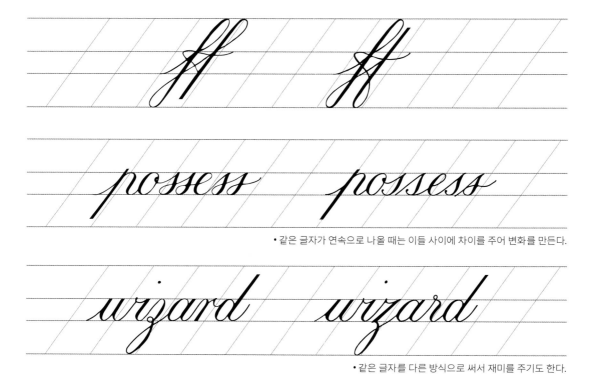

• 같은 글자가 연속으로 나올 때는 이들 사이에 차이를 주어 변화를 만든다.

• 같은 글자를 다른 방식으로 써서 재미를 주기도 한다.

소문자 장식

카퍼플레이트체의 장식은 이탤릭체에 비해 훨씬 더 복잡하고 다양하다. 글자의 선들을 연장하여 더 아름답고 풍요롭게 꾸며보자. 연장된 선들을 타원형으로 휘 감거나 쌓기, 큰 타원이 점차 작아지거나 작은 타원이 점차 커지게 그리기, 안에서 밖으로 또는 밖에서 안으로 선을 휘감거나 날리는 모습으로 꾸밀 수 있다.

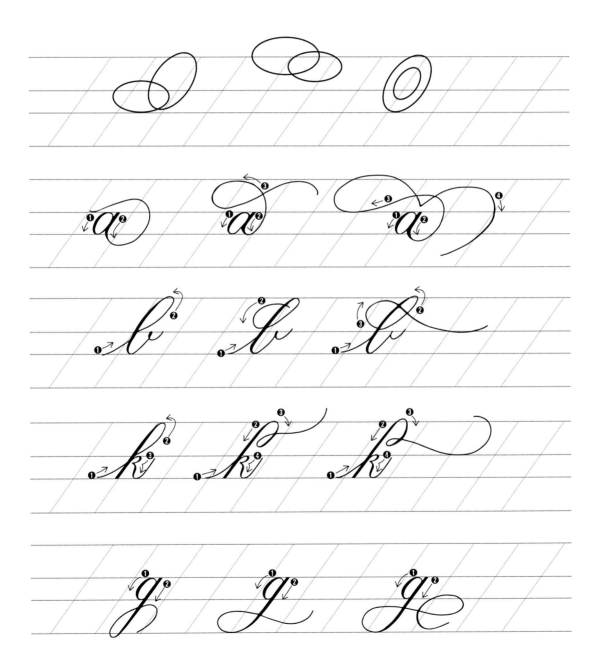

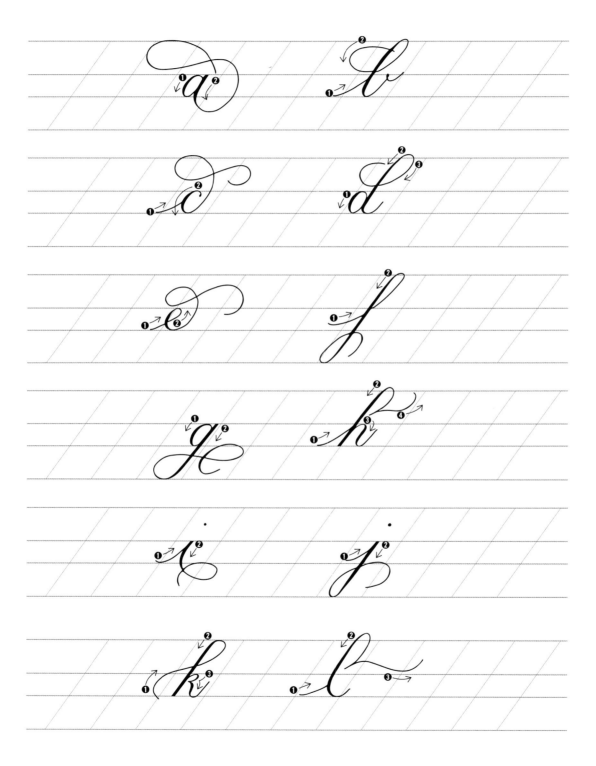

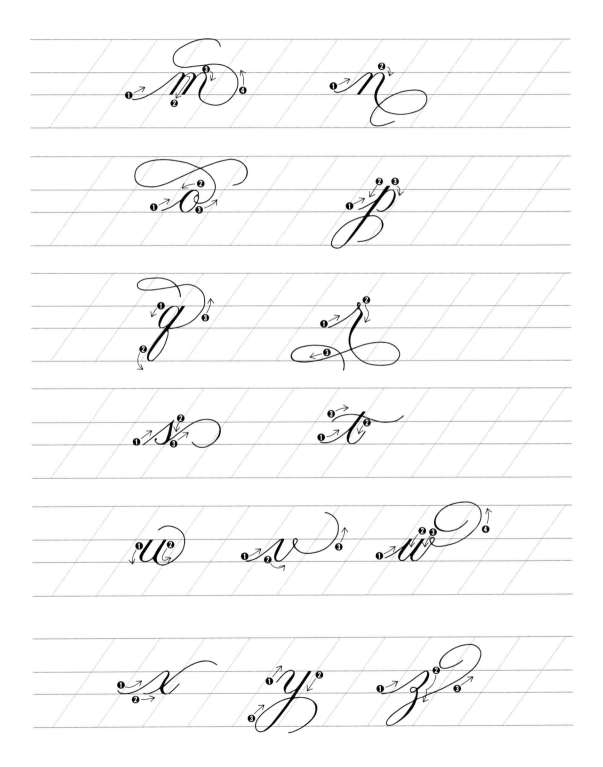

대문자 장식

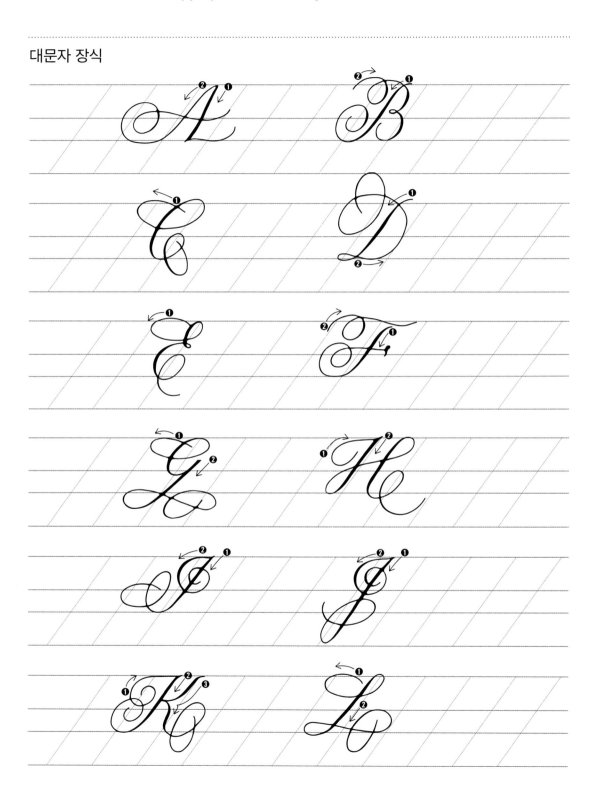

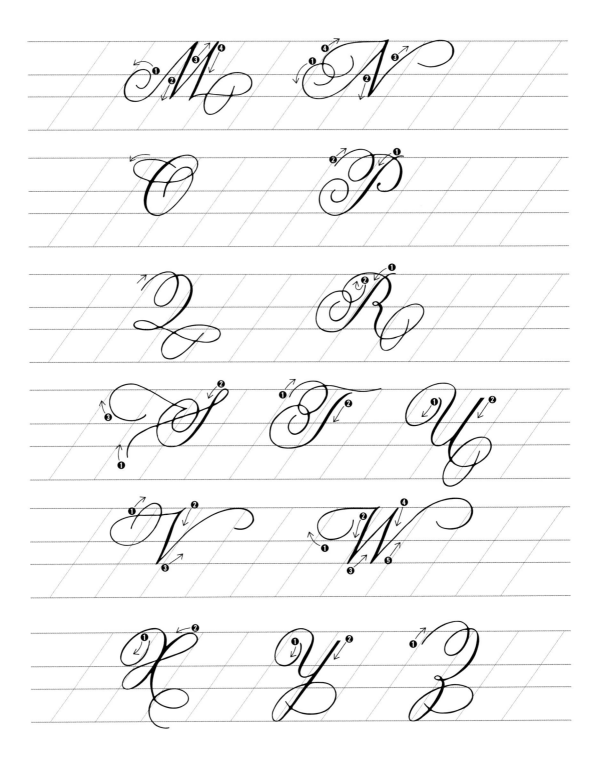

장식 연습

Every artist

was first

an amateur

You will forever

Be my always

Happy
Valentine's Day

Happy
Valentine's
Day

Chapter *3*

모던스타일

오늘날 가장 주목받는 영문 서체로, 전통 서체와는 달리 자유롭게 개성을 표현할 수 있다는 강점을 지녔다. 이러한 점 때문에 웨딩 청첩장이나 행사 초대장, 타이포그라피, 로고와 패키지 디자인에 널리 쓰이고 있다. 모던스타일을 쓸 때, 기본이 되는 카퍼플레이트체의 비율과 규칙을 이해하는 것은 매우 중요하지만, 너무 얽매일 필요는 없다. 이 서체만의 특징인 여유롭고, 모험적이고, 불규칙하고, 자연스러운 형식을 마음껏 표현해보자. 다만, 자기만의 개성을 담아 불규칙 속에 규칙을 만들고, 독자적인 서체 스타일을 만드는 노력을 기울여야 한다.

모던스타일체를 쓰려면?

카퍼플레이트체의 기울기와 비율을 바탕으로 전체적인 균형을 고려하며 자유롭게 쓴다. 들어가는 선(Entry Stroke)과 나가는 선(Exit Stroke)의 연결로 재미를 줄 수도 있고, 선의 강약, 글자 간격, 글자 폭에 변화를 주거나 자유롭게 장식하여 과감한 실험을 해도 좋다.

| 3 |
| 2 |
| 3 |

- 주로 뾰족 펜촉으로 쓴다.
- 서체 기울기는 30~55°로 자유롭다.
- 어센더와 X-높이와 디센더의 비율은 3:2:3를 추천한다.

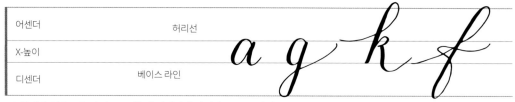

어센더	허리선
X-높이	
디센더	베이스 라인

- 소문자의 경우, X-높이가 6mm일 때 어센더와 디센더는 9mm이다.

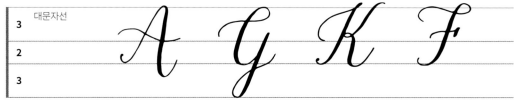

3	대문자선
2	
3	

- 대문자의 경우, X-높이가 6mm일 때 대문자의 크기는 15mm다.
- 모던스타일체는 길이, 각도, 형태를 자유롭게 만드는 글씨체이므로 비율에 너무 얽매일 필요는 없다.

- 베이스 라인(Base Line) 대소문자를 쓰기 시작하는 기준의 선
- 허리선(Waist Line) 어센더가 없는 소문자의 머리가 닿는 선
- X-높이(X-height) 베이스 라인과 허리선 사이의 높이

- 대문자선(Capital Line) 대문자의 높이가 되는 선
- 어센더(Ascender) 허리선의 위로 올려 긋는 선
- 디센더(Descender) 베이스 라인의 아래로 내려 긋는 선

기본 선 연습

직선 긋기 뾰족 펜촉을 사용할 때는 시작부터 끝까지 균등한 힘을 주어 직선의 굵기가 일정하게 나오도록 하는 것이 중요하다. 내리는 획은 굵고 힘 있는 선으로, 올리는 획과 가로획은 더 얇고 가벼운 선으로 표현할 수 있다.

곡선 긋기 다양한 방향으로 펜촉 돌리기를 하여 연결이 익숙해지도록 꾸준히 연습한다. 풍부하고 우아한 장식을 하려면 굵고 가는 선들의 힘 조절과 방향에 변화를 주는 연습이 필요하다.

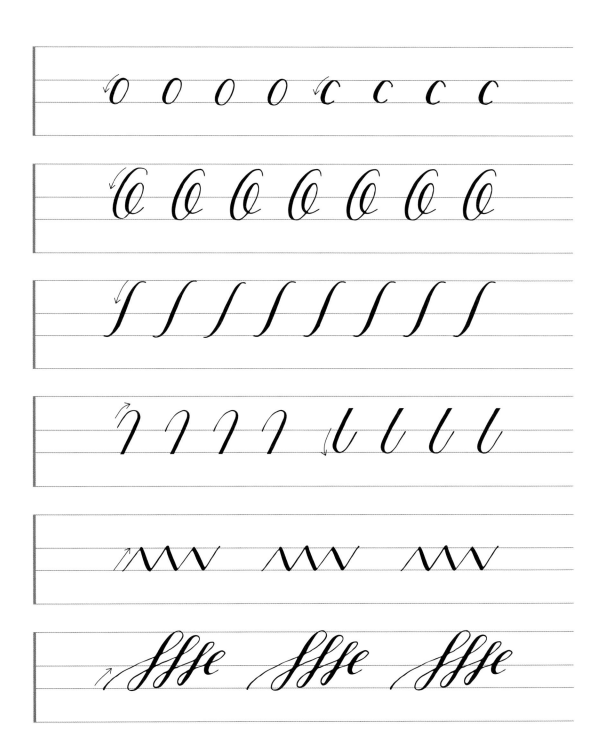

소문자

모던스타일체의 토대는 카퍼플레이트체다. 그러므로 카퍼플레이트체의 비율,
각도, 기울기를 이해하고 어센더, 디센더, 루프의 형태와 획의 두께, 강약 조절
등을 참고하여 자유롭게 쓴다.

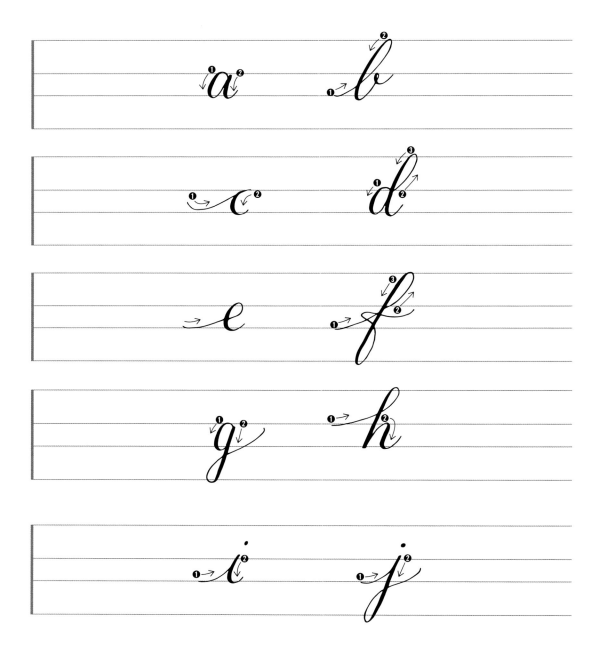

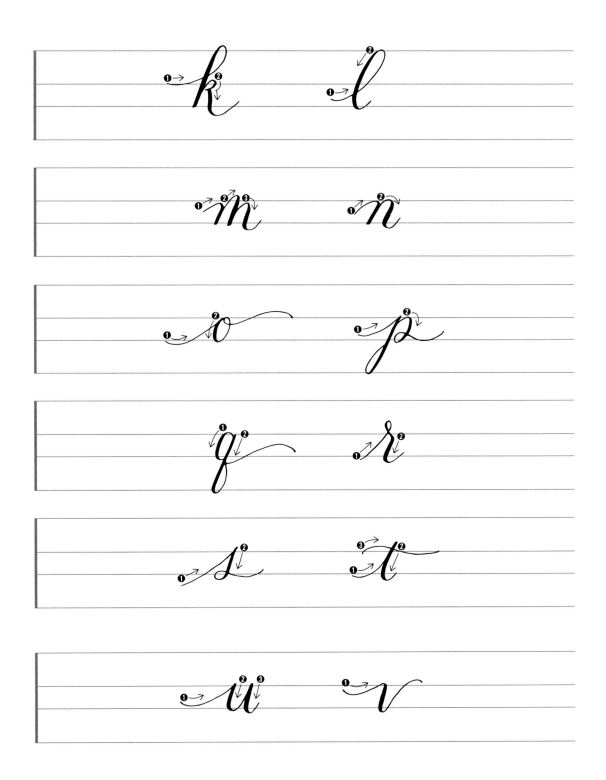



대문자

카퍼플레이트체의 비율, 각도, 기울기를 이해하고 장식과 획의 두께, 강약 조절
등을 참고하여 자유롭게 쓴다.

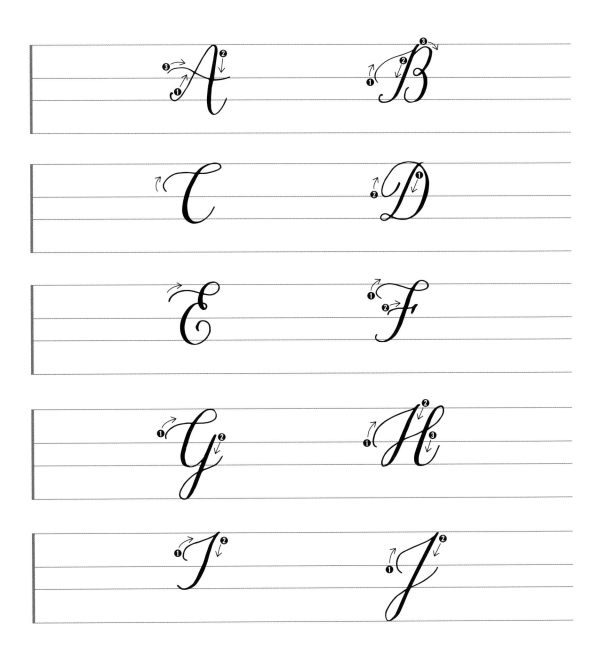

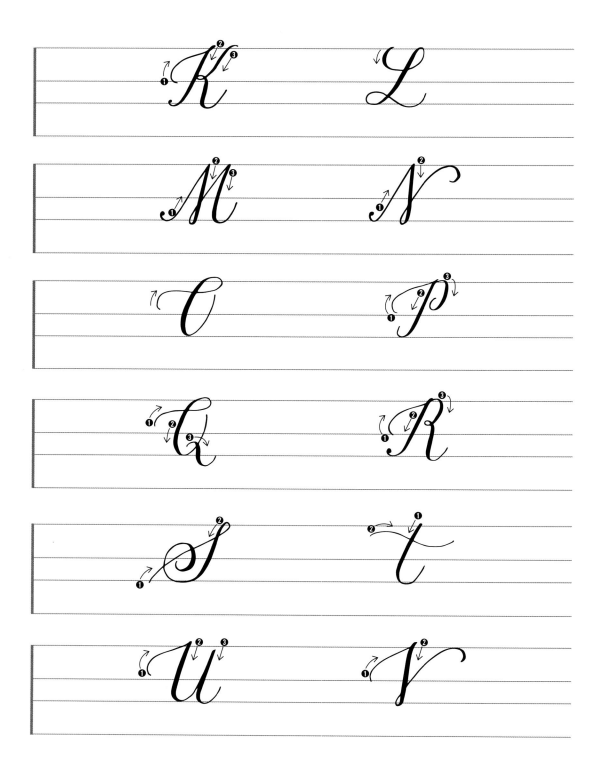

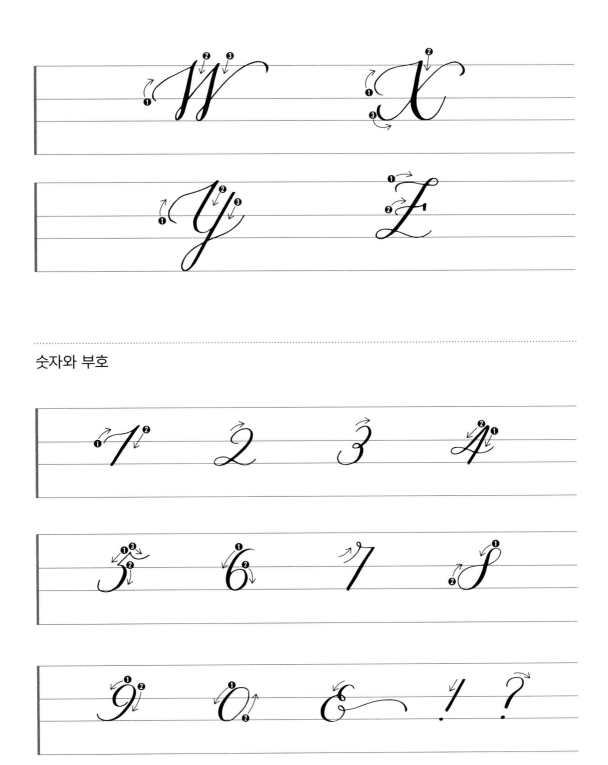

숫자와 부호

소문자 연결

모던스타일체는 카퍼플레이트체와 마찬가지로 들어가는 선과 나가는 선의 자연스러운 연결이 중요하다.

aa ae

• 같은 글자가 중복될 때 형태나 각도, 크기 등에 변화를 주어 연결한다.

be ee fo

ll mn pp

or op oo

th tr tt

lovely lovely

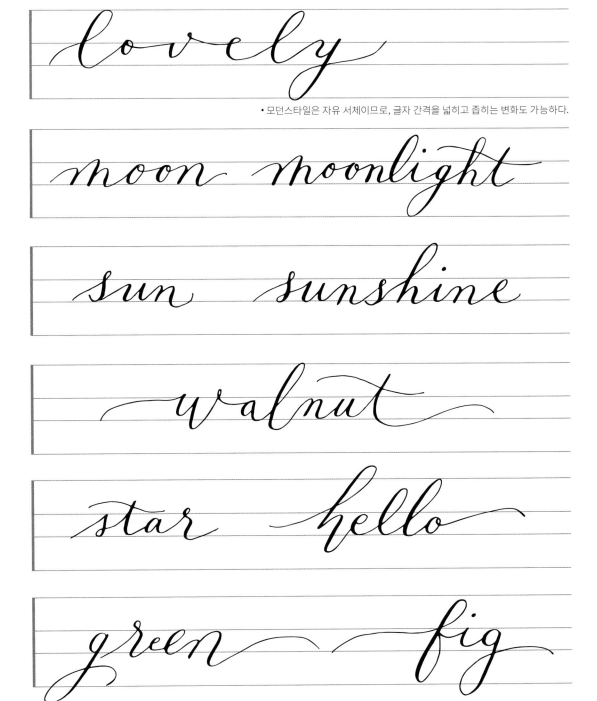

lovely

• 모던스타일은 자유 서체이므로, 글자 간격을 넓히고 좁히는 변화도 가능하다.

moon moonlight

sun sunshine

walnut

star hello

green fig

대소문자 연결 들어가는 선과 나가는 선, 옆으로 긋는 선에 변화와 리듬을 만들어 재미를 줄 수 있다.

Now *Object*

Love *Project*

Kiss *life*

Congratulation

thank You

Zoo Xmas

장식 선 연습

장식 선을 그을 때 굵은 획들이 겹치면 잉크가 번질 위험이 있고 보기에도 좋지 않다. 굵은 선과 헤어라인 또는 헤어라인과 헤어라인이 교차할 때 가장 보기 좋다.

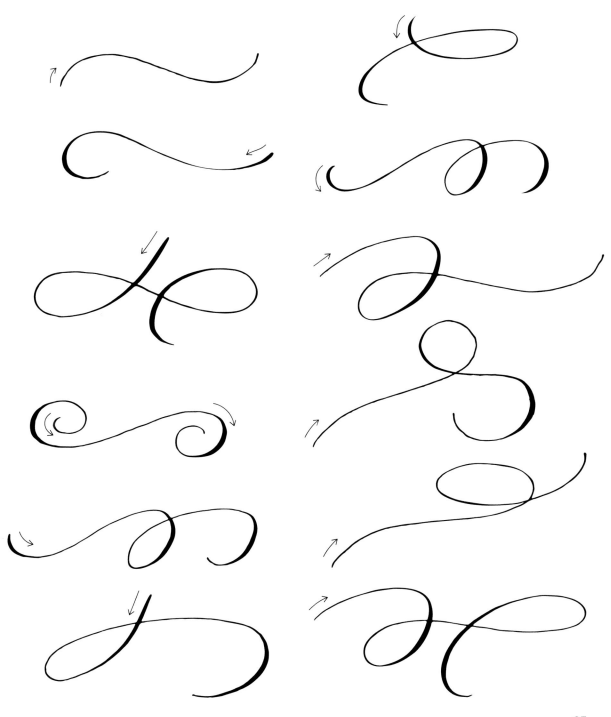

소문자 장식

모던스타일체의 장식은 카퍼플레이트체보다 더 풍부해질 수 있다. 글자를 꾸미기에 앞서 전체적인 균형을 잡고, 연필로 먼저 밑그림을 그린 뒤에 펜으로 쓰면 좋다. 장식이 지나쳐 글의 의미를 흐린다면, 과감히 지워야 한다. 과한 장식보다 단조로운 장식이 더욱 효과적이고 고급스러울 수 있다.

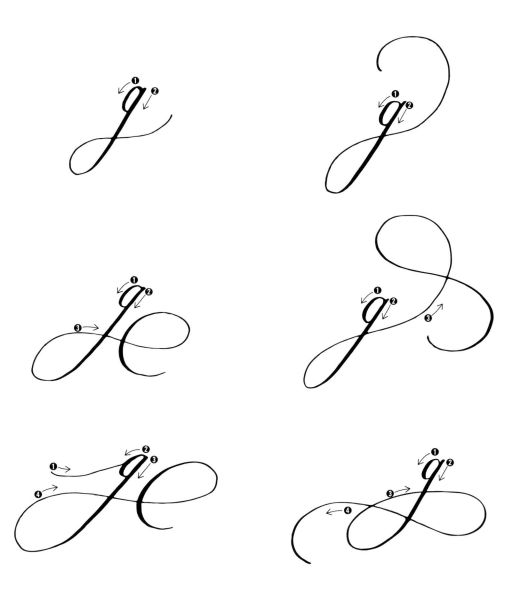

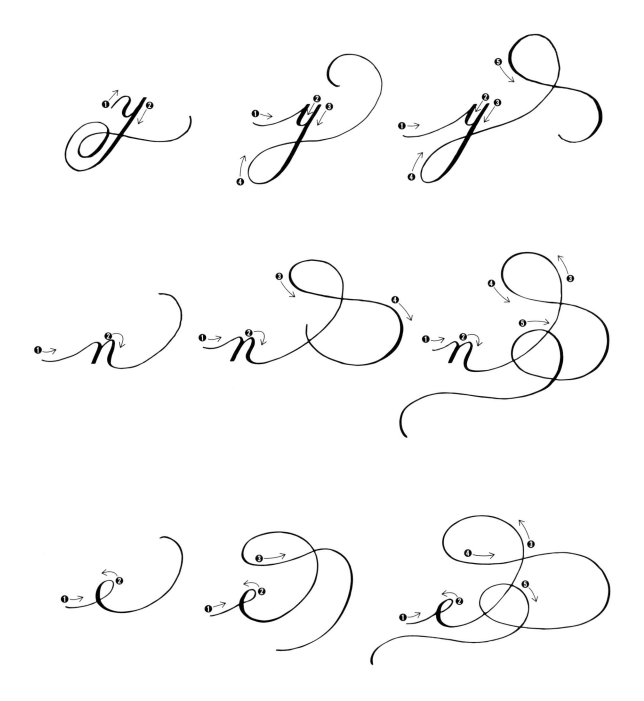

대문자 장식

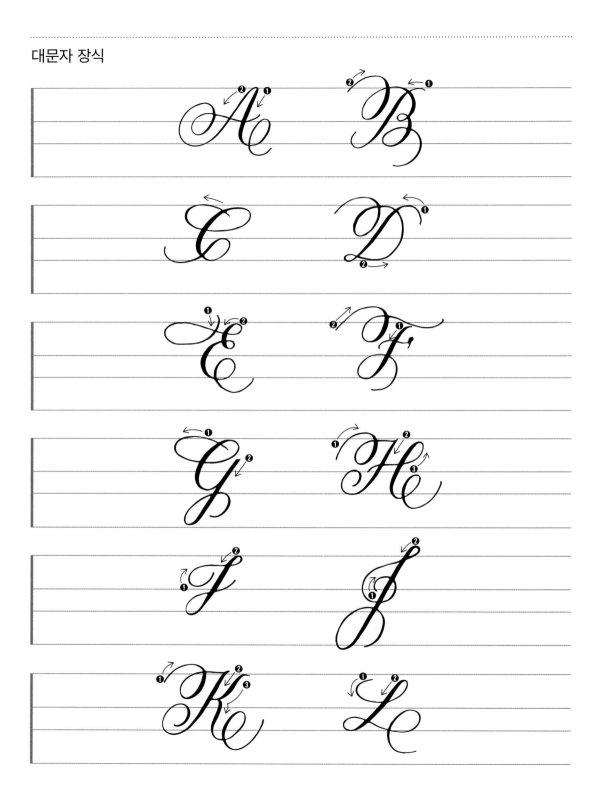

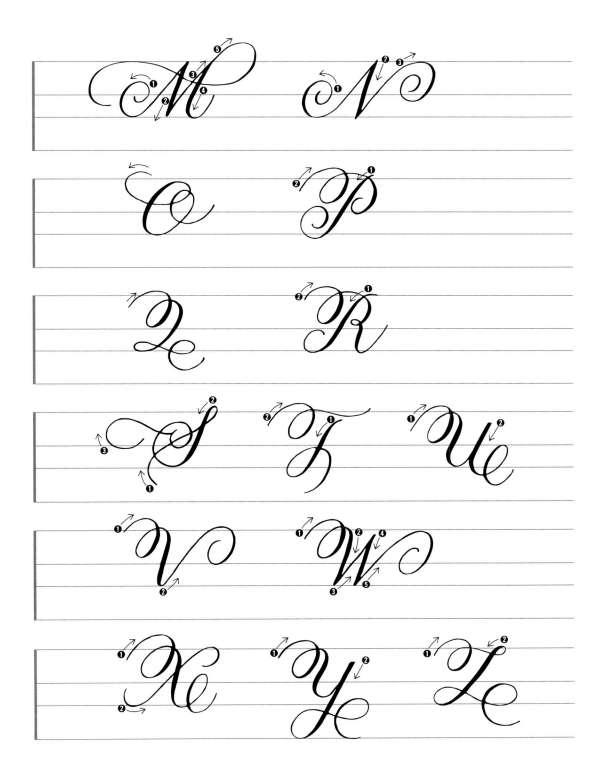

장식 연습

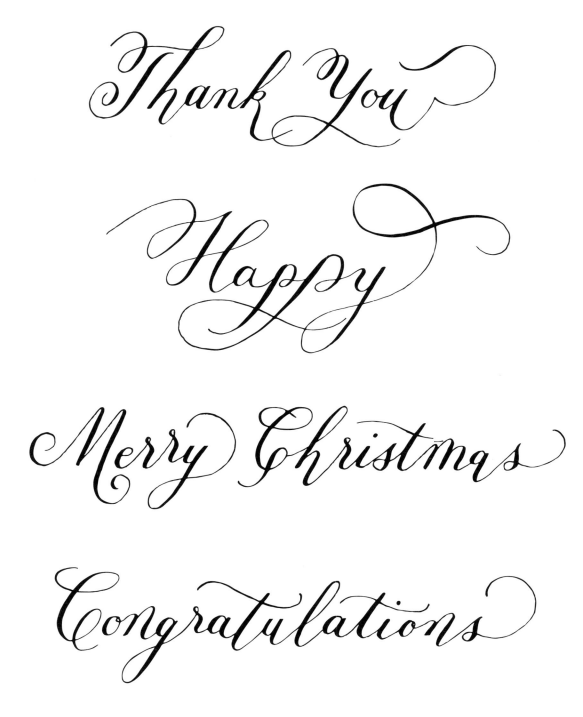

Congrat

Joining it
all together

You Only Live Once

Part 2

Calligraphy
in
Life

일상 속의 캘리그라피 영문 캘리그라피의 대표적 세 서체를 배웠으니, 이제 활용할 차례다. 영문 캘리그라피를 활용할 방법과 분야는 무궁무진하다. 지인에게 보내는 손편지와 카드, 생활 속 갖가지 소품과 멋진 이벤트를 위한 장식, 패션 업사이클링과 작품 액자까지…… 밋밋했던 물건과 이벤트가 나만의 멋이 살아 숨 쉬는 새로운 것으로 거듭난다.

Chapter

1

문구와 소품

자주 사용하는 문구와 소품에 캘리그라피를 더하면, 보고만 있어도 기분 좋아
지는 일상 속의 소소한 기쁨이 된다. 펜 하나만 있다면 어디에든 적용할 수 있
을 만큼 간단하고, 창조적인 아이디어를 샘솟게 할 몇 가지 예시를 소개한다.
자신만의 감성을 담은 매력적인 소품을 만들어보자.

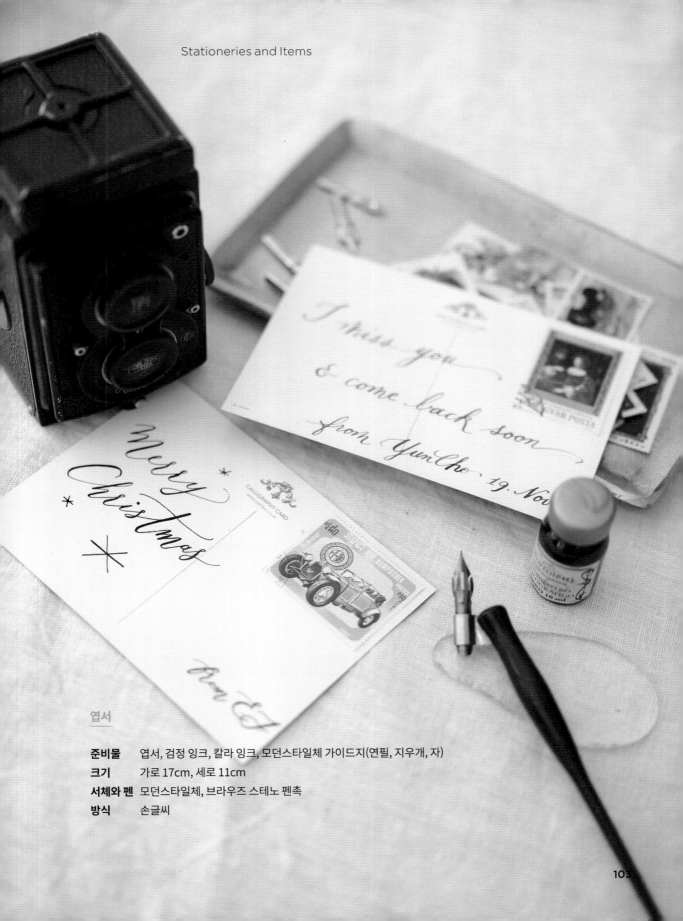

엽서

준비물	엽서, 검정 잉크, 칼라 잉크, 모던스타일체 가이드지(연필, 지우개, 자)
크기	가로 17cm, 세로 11cm
서체와 펜	모던스타일체, 브라우즈 스테노 펜촉
방식	손글씨

카드

준비물 카드지, 검정 잉크, 칼라 잉크, 모던스타일체 가이드지(연필, 지우개, 붓, 자)
크기 가로 17cm, 세로 11cm
서체와 펜 모던스타일체, 니코 G 펜촉
방식 손글씨, 인쇄

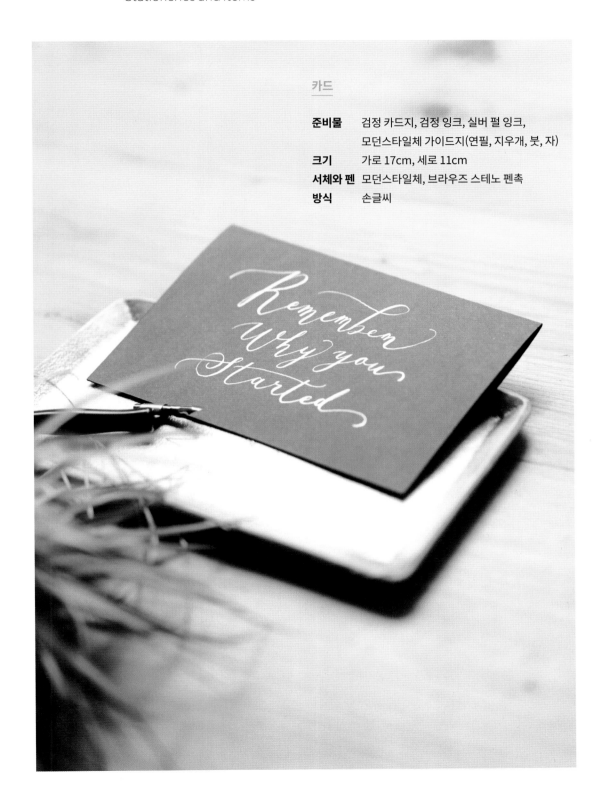

카드

준비물	검정 카드지, 검정 잉크, 실버 펄 잉크, 모던스타일체 가이드지(연필, 지우개, 붓, 자)
크기	가로 17cm, 세로 11cm
서체와 펜	모던스타일체, 브라우즈 스테노 펜촉
방식	손글씨

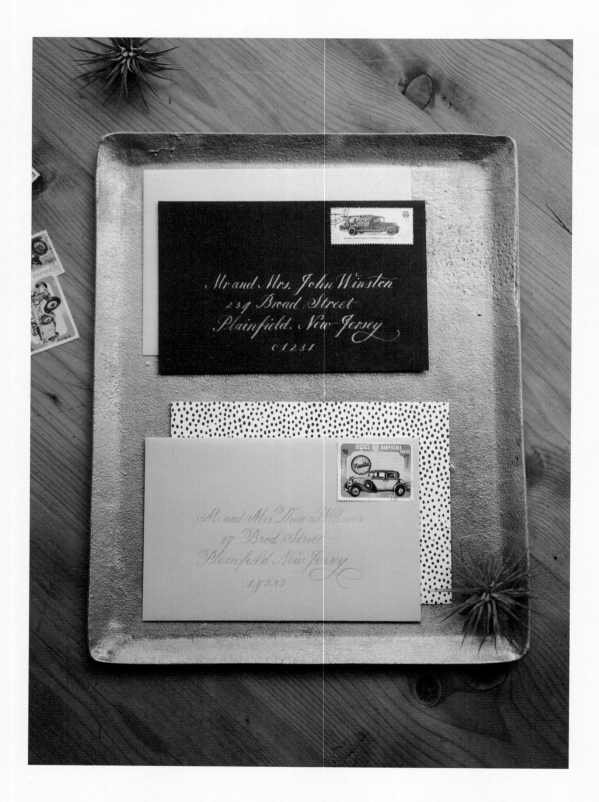

우편 봉투

준비물 카드 봉투, 검정 잉크, 골드 펄 잉크, 카퍼플레이트체 가이드지(연필, 지우개, 붓, 자)

* 골드 펄 잉크는 파인테크(FINETEC)의 캘리그라피 잉크를 사용했다.

크기 가로 17cm, 세로 11cm

서체와 펜 카퍼플레이트체, 브라우즈 스테노 펜촉

방식 손글씨

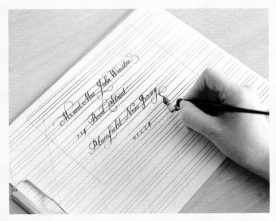

❶ 준비된 문구를 카퍼플레이트 가이드지에 연필로 디자인한 후 펜으로 쓴다.

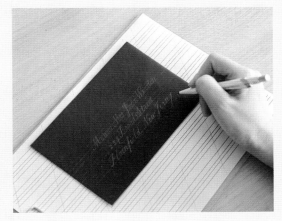

❷ 봉투 위에 연필로 가이드 선을 그리고 글을 쓴다.

Tip─연필 선이 진하면 지운 뒤에 지저분하므로 연하게 그린다.

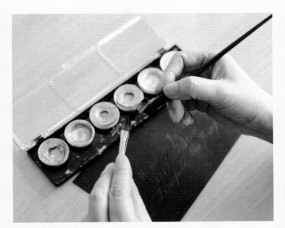

❸ 물에 푼 고체 잉크를 붓을 이용해 펜촉에 바른다.

Tip─연습 종이에 써보며 잉크의 농도를 조절한다.

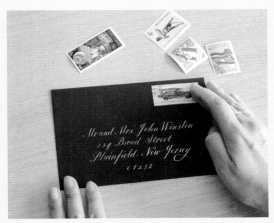

❹ 봉투 위에 문구를 쓴 다음, 충분히 말려서 연필 선을 지운 뒤 우표를 붙인다.

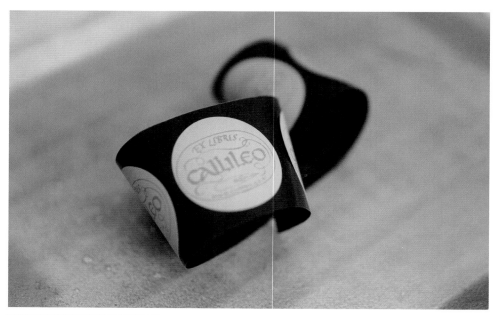

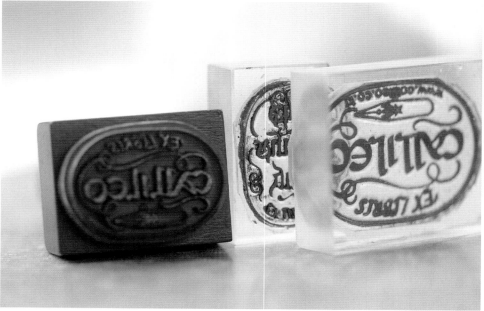

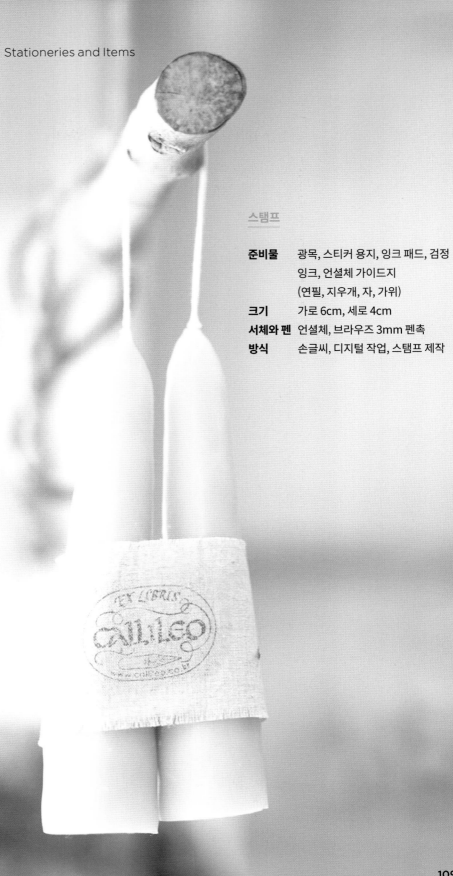

스탬프

준비물	광목, 스티커 용지, 잉크 패드, 검정 잉크, 언셜체 가이드지 (연필, 지우개, 자, 가위)
크기	가로 6cm, 세로 4cm
서체와 펜	언셜체, 브라우즈 3mm 펜촉
방식	손글씨, 디지털 작업, 스탬프 제작

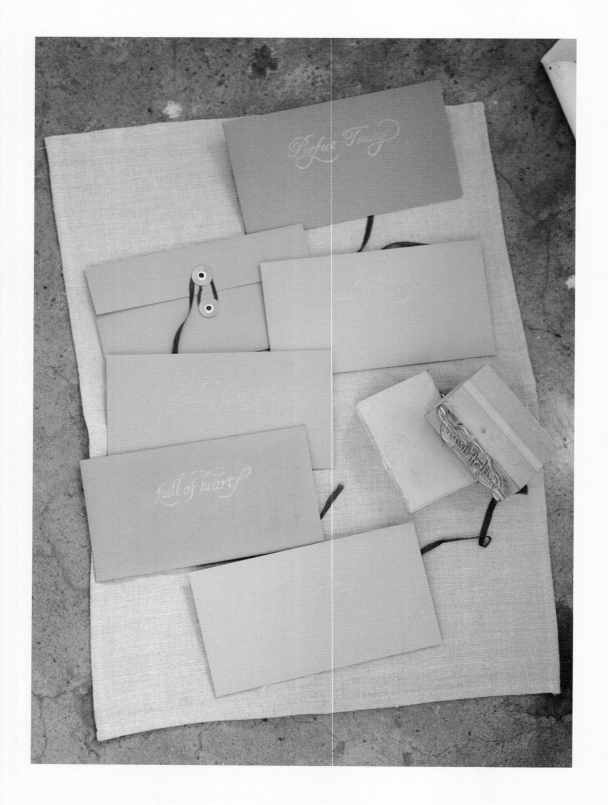

축하 봉투

준비물	축하금 봉투, 스탬프 잉크 패드, 검정 잉크, 이탤릭체 가이드지(연필, 지우개, 자)
크기	가로 8.5cm, 세로 2cm
서체와 펜	이탤릭체, 브라우즈 3mm 펜촉
방식	손글씨, 디지털 작업, 스탬프 제작

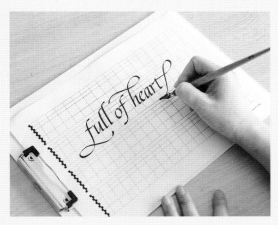

❶ 준비된 문구를 이탤릭체 가이드지 위에 펜으로 쓴다.

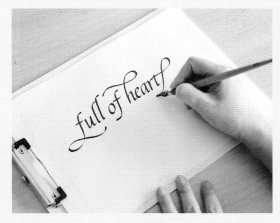

❷ 쓴 글씨 위에 종이를 대고 다시 깨끗하게 써서 스캔을 받아 포토샵으로 정리해도 좋다.

Tip—jpg 또는 일러스트파일 둘 다 도장 제작이 가능하다.

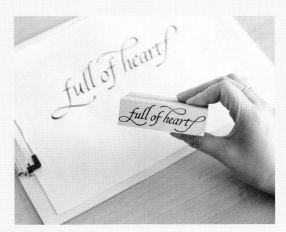

❸ 스캔 받은 이미지를 도장 제작 업체에 보낸다.

Tip—파일을 보내기 전에 인쇄해 필요한 스탬프 크기를 정해본다.

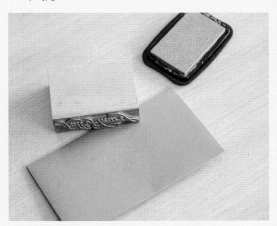

❹ 스탬프를 잉크 패드에 골고루 묻혀 봉투에 찍는다.

Tip—평평한 책상에서 도장이 찍힐 위치를 잘 잡아서 찍는다.



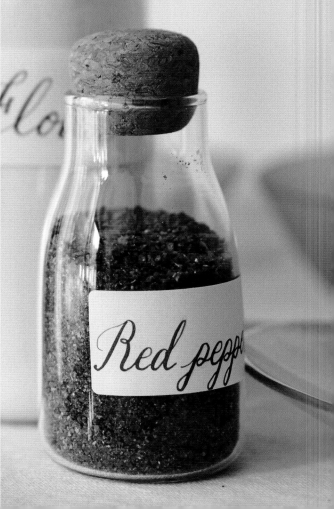

양념병라벨

준비물 스티커 용지, 검정 잉크, 파란 잉크,
모던스타일체 가이드지(연필, 지우개, 자)

크기 가로 7cm, 세로 3cm

서체와 펜 모던스타일체, 니코 G 펜촉

방식 손글씨

긴 양초 라벨

준비물 라벨 용지, 수채화 물감, 모던스타일체
가이드지(연필, 지우개, 자, 가위, 칼, 커팅 매트,
풀, 붓, 팔레트)

크기 가로 10cm, 세로 3cm

서체와 펜 모던스타일체, 니코 G 펜촉

방식 손글씨, 라벨 디지털 작업, 출력

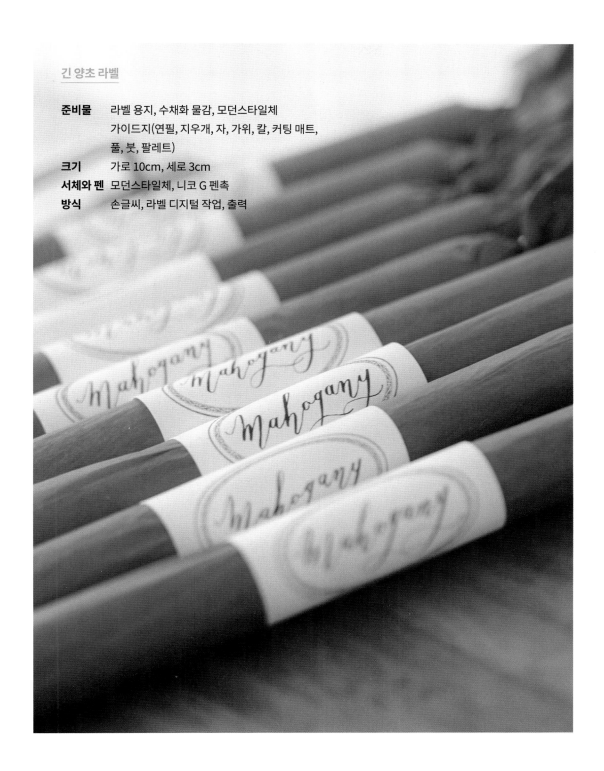

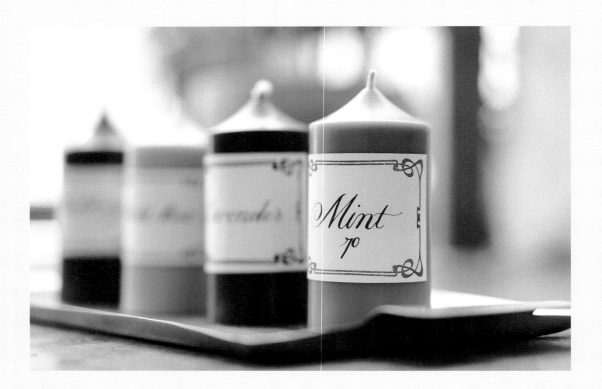

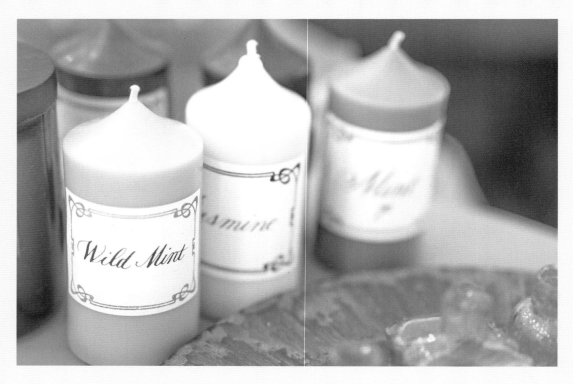

향초 라벨

준비물	스티커 용지, 검정 잉크, 카퍼플레이트체 가이드지(연필, 지우개, 자, 가위, 칼, 커팅 매트)
크기	가로 10cm, 세로 5cm
서체와 펜	카퍼플레이트체, 브라우즈 스테노 펜촉
방식	손글씨, 라벨 디지털 작업, 출력

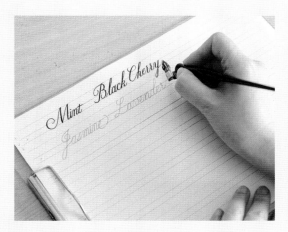

❶ 준비된 문구를 카퍼플레이트체 가이드지 위에 펜으로
쓴다.

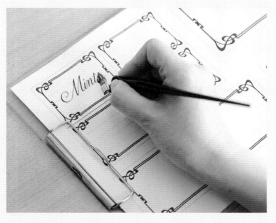

❷ 스티커 용지에 라벨 디자인을 출력하고, 크기에 맞게
연필로 가이드 선을 그린 뒤 글씨를 쓴다.

Tip—연필로 연하게 써야 자국이 남지 않고 잘 지워진다.

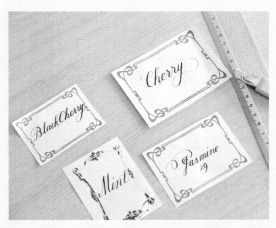

❸ 잉크가 마르면 연필 선을 지우고, 크기에 맞게 자른다.

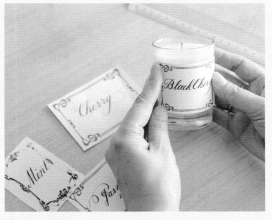

❹ 컨테이너 향초에 라벨을 붙여 완성한다.

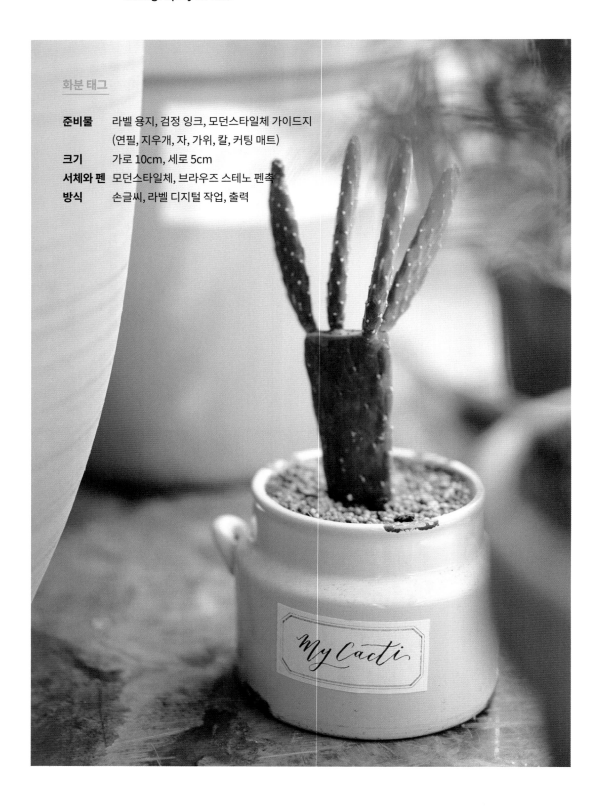

화분 태그

준비물	라벨 용지, 검정 잉크, 모던스타일체 가이드지 (연필, 지우개, 자, 가위, 칼, 커팅 매트)
크기	가로 10cm, 세로 5cm
서체와 펜	모던스타일체, 브라우즈 스테노 펜촉
방식	손글씨, 라벨 디지털 작업, 출력

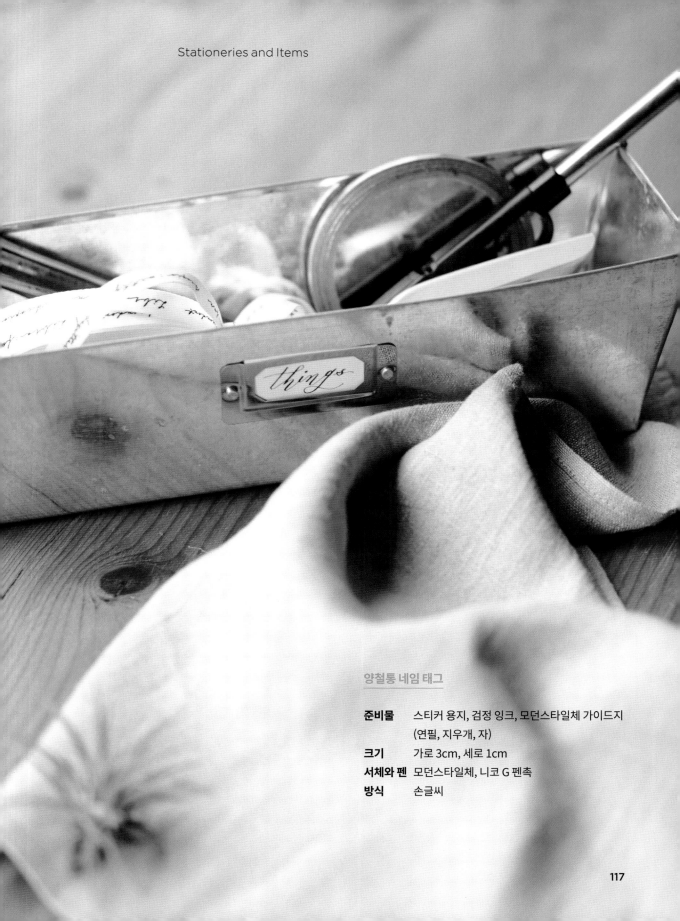

양철통 네임 태그

준비물	스티커 용지, 검정 잉크, 모던스타일체 가이드지 (연필, 지우개, 자)
크기	가로 3cm, 세로 1cm
서체와 펜	모던스타일체, 니코 G 펜촉
방식	손글씨

유리병 장식

준비물 유리병, 유성 마커, 검정 잉크, 카퍼플레이트체 가이드지(연필, 지우개, 자, 가위, 테이프)
　　　　　* 유성 마커는 사쿠라(Sakura)사의 펜 터치(Pen-Touch) 제품을 사용했다.

크기 가로 22cm, 세로 15cm

서체와 펜 카퍼플레이트체, 브라우즈 스테노 펜촉

방식 손글씨

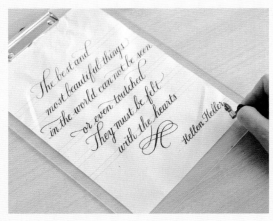

❶ 유리병 크기에 맞춰 이탤릭체 가이드를 만들고 글씨를 디자인한다.

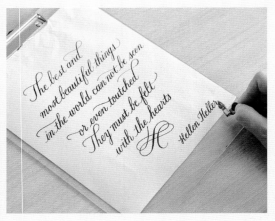

❷ 깨끗한 종이를 덧대어 펜으로 다시 쓴다. 이 과정을 마커로 작업해도 좋다.

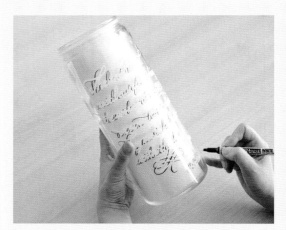

❸ 유리병 안에 써놓은 종이를 넣고 움직이지 않게 테이프로 고정한 후, 마커로 글씨를 따라 쓴다.

Tip—글씨를 쓰기 전에 유리병 표면을 깨끗이 씻고 물기를 잘 닦아준다.

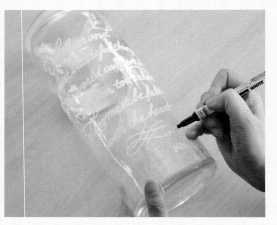

❹ 유리병 위의 유성 마커는 마르고 나면 수정이 어려우므로 조심스럽게 쓴다.

Tip—마커가 지워지거나 벗겨지지 않게 완전히 마를 때까지 기다린다.

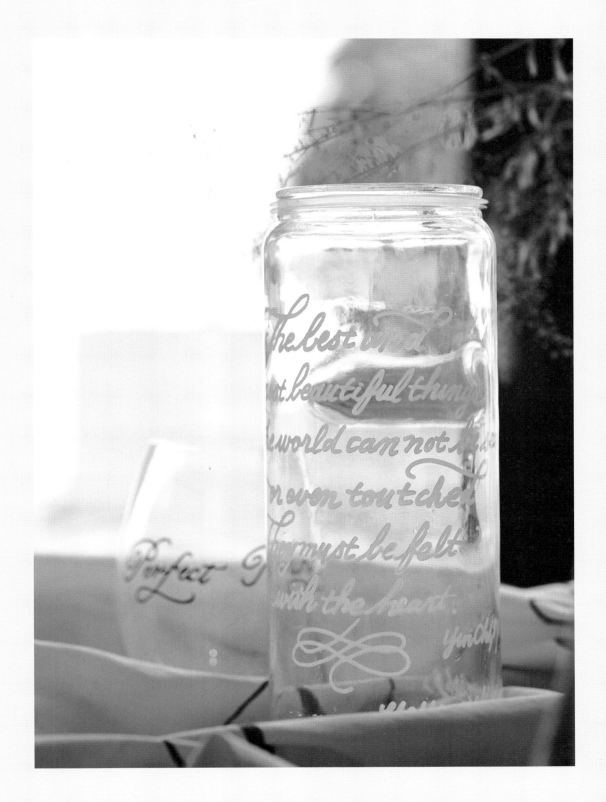

Chapter

2

이벤트·파티

섬세하면서도 따뜻한 온기를 불어넣는 캘리그라피로 소중한 사람과 함께 보내는 시간을 더욱 아름답게 연출해보자. 나의 시간과 손길로 준비한 작은 소품만으로도 특별한 날에 더욱 풍성한 의미를 더할 수 있다. 마음을 담아 쓴 캘리그라피는 그 자체로 세상에 단 하나뿐인 멋진 선물이자 다정하게 건네는 인사가 된다.

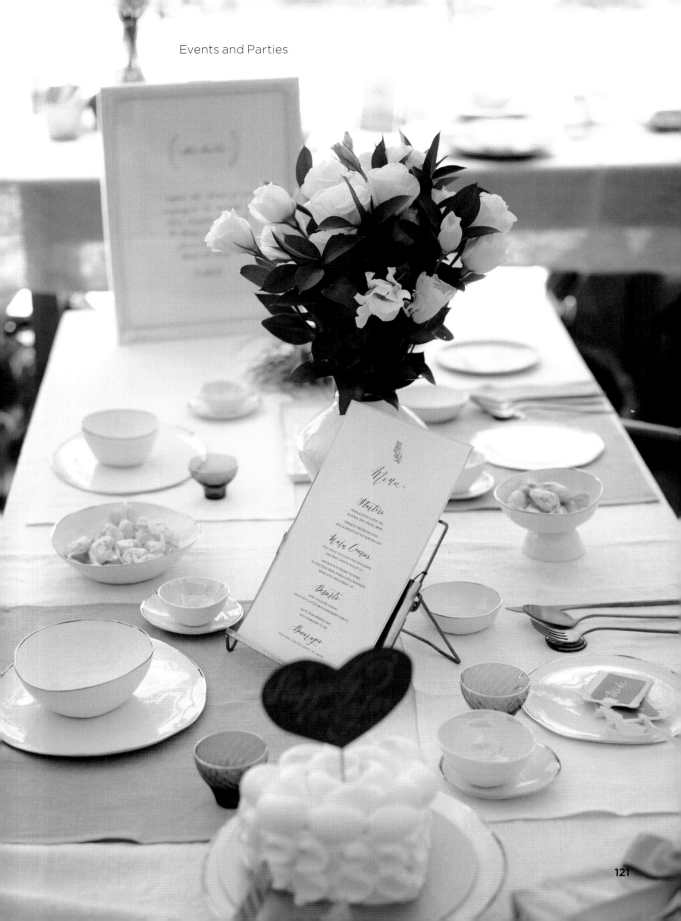

선물 포장지

준비물 얇은 포장지, 금색 마커, 검정 잉크,
 모던스타일체 가이드지(연필, 지우개, 자, 가위)
크기 가로 100cm, 세로 80cm
서체와 펜 모던스타일체, 니코 G 펜촉
방식 손글씨

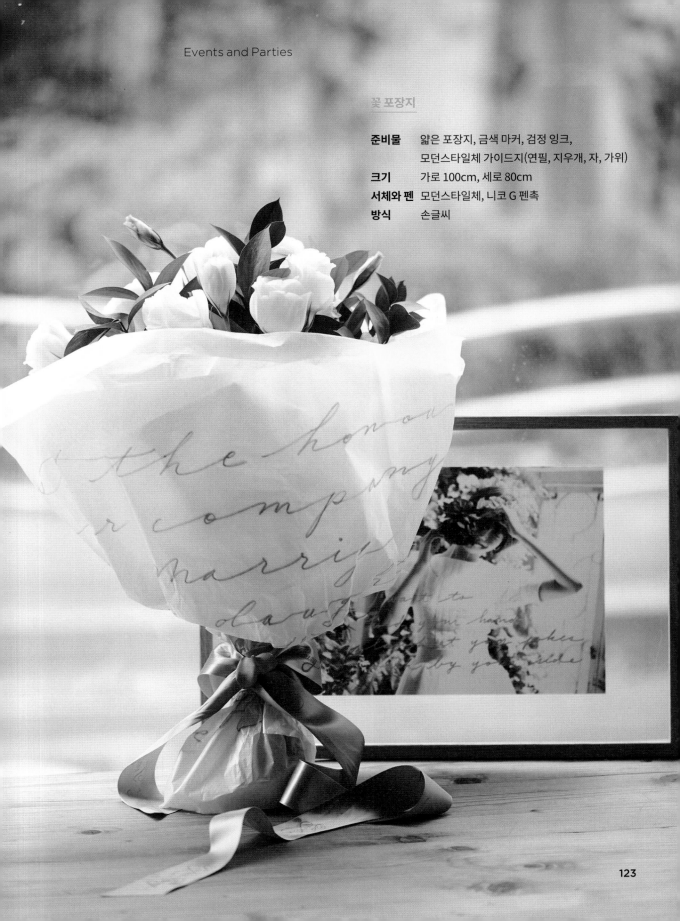

꽃 포장지

준비물	얇은 포장지, 금색 마커, 검정 잉크, 모던스타일체 가이드지(연필, 지우개, 자, 가위)
크기	가로 100cm, 세로 80cm
서체와 펜	모던스타일체, 니코 G 펜촉
방식	손글씨

Calligraphy in Life

케이크 토퍼

준비물	검정 잉크, 골드 펄 잉크, 나무꽂이, 칼라 용지, 모던스타일체 가이드지
	(연필, 지우개, 자, 가위, 칼, 커팅 매트, 풀, 붓)

** 골드 펄 잉크는 파인테크(FINETEC)의 캘리그라피 잉크를 사용했다.*

크기	가로 13cm, 세로 10cm
서체와 펜	모던스타일체, 스피드볼 C3 펜촉
방식	손글씨

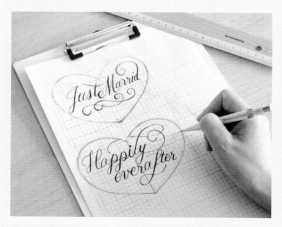

❶ 모던스타일체 가이드지 위에 연필로 하트 모양을 그리고 글씨를 디자인한다.

Tip—케이크 크기에 알맞은 토퍼의 모양과 크기를 정한다.

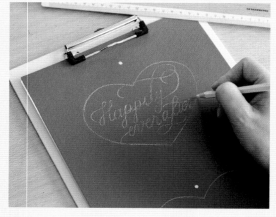

❷ 색지 위에 하트 모양을 그리고 연필로 가이드 선을 그어 디자인을 옮긴다.

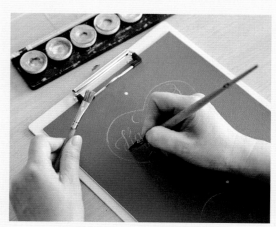

❸ 붓으로 금색 잉크를 펜촉에 묻혀 글을 쓴다.

Tip—고체 잉크는 물 양을 맞춰 농도를 잘 조절해야 한다.

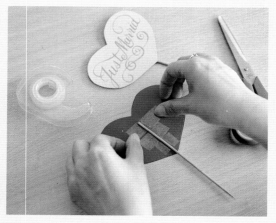

❹ 하트 모양으로 색지를 잘라내고 뒷면에 나무꽂이를 붙여 완성한다.

Tip—잉크가 충분히 마르면 연필 선을 지운다.

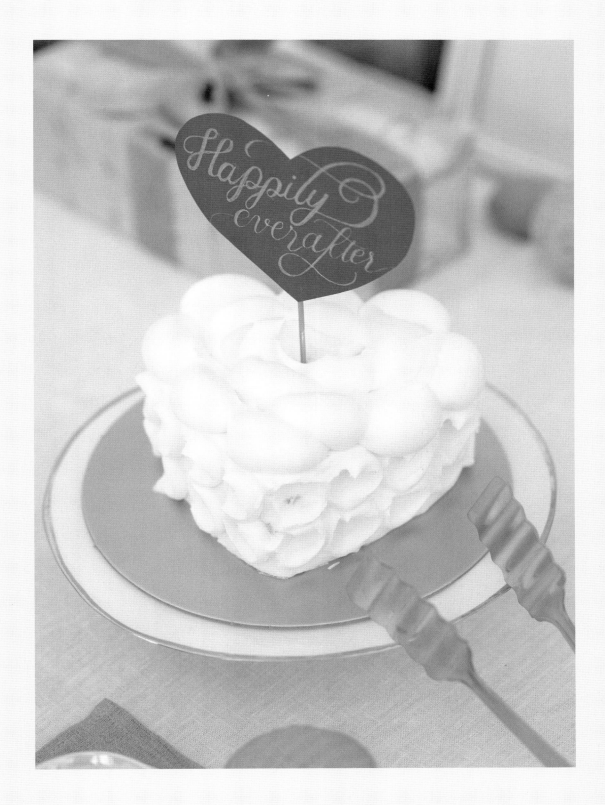

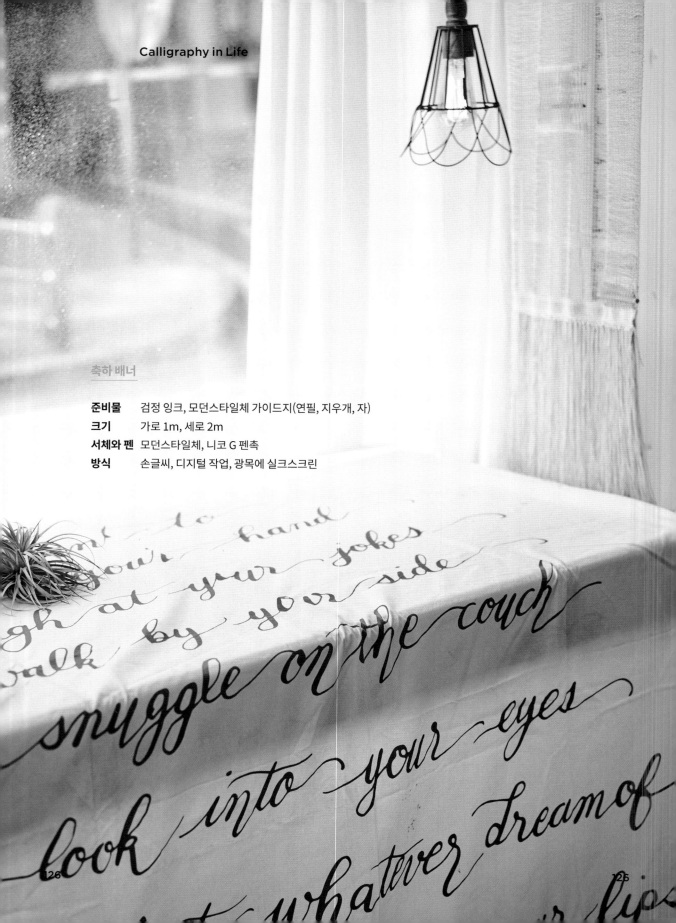

축하 배너

준비물	검정 잉크, 모던스타일체 가이드지(연필, 지우개, 자)
크기	가로 1m, 세로 2m
서체와 펜	모던스타일체, 니코 G 펜촉
방식	손글씨, 디지털 작업, 광목에 실크스크린

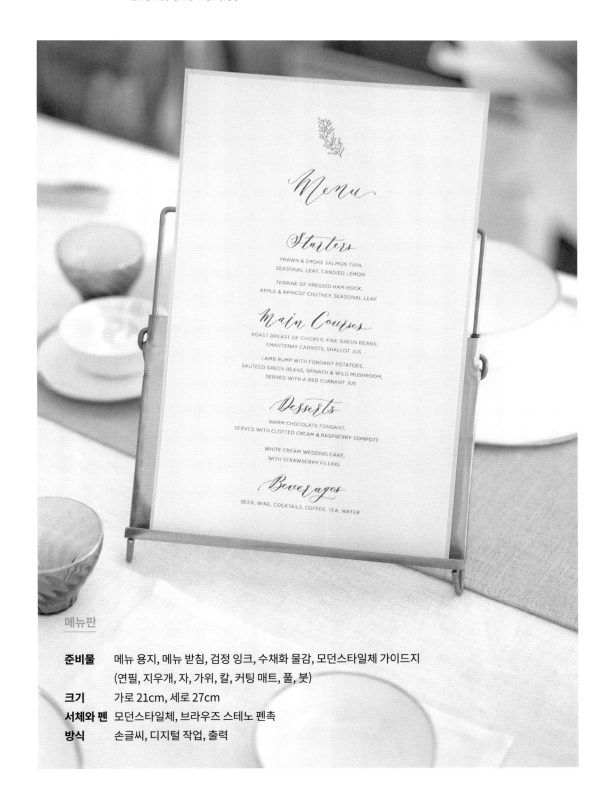

메뉴판

준비물	메뉴 용지, 메뉴 받침, 검정 잉크, 수채화 물감, 모던스타일체 가이드지 (연필, 지우개, 자, 가위, 칼, 커팅 매트, 풀, 붓)
크기	가로 21cm, 세로 27cm
서체와 펜	모던스타일체, 브라우즈 스테노 펜촉
방식	손글씨, 디지털 작업, 출력

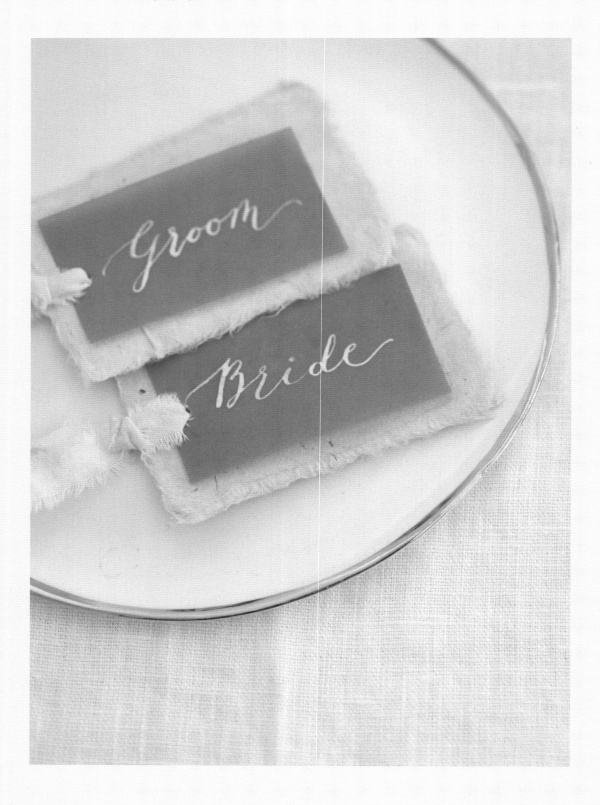

신랑 신부 테이블 태그

준비물 검정 잉크, 은색 물감, 트레이싱지, 두꺼운 종이, 리본 끈(또는 광목),
 모던스타일체 가이드지(연필, 지우개, 자, 가위, 칼, 커팅 매트, 풀, 붓)
크기 가로 9cm, 세로 6cm
서체와 펜 모던스타일체, 브라우즈 스테노 펜촉
방식 손글씨

❶ 모던스타일체 가이드지에 태그 크기에 맞춰 틀을
그리고 글씨를 디자인한다.

❷ 물을 섞은 은색 잉크를 붓으로 펜촉에 묻혀 트레이싱지에
쓴다.

 Tip—반투명 종이를 디자인한 글씨 위에 대고 따라 쓰면 깔끔하게 된다.

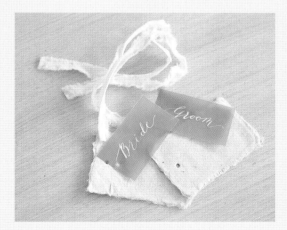

❸ 덧댈 두꺼운 용지와 리본 끈을 준비한다.

 Tip—광목천을 길게 찢으면 자연스러운 리본을 만들 수 있다.

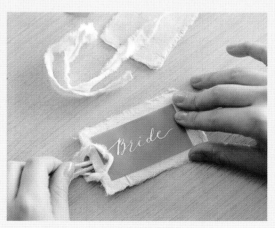

❹ 리본을 묶고 테이블에 두어 마무리한다.

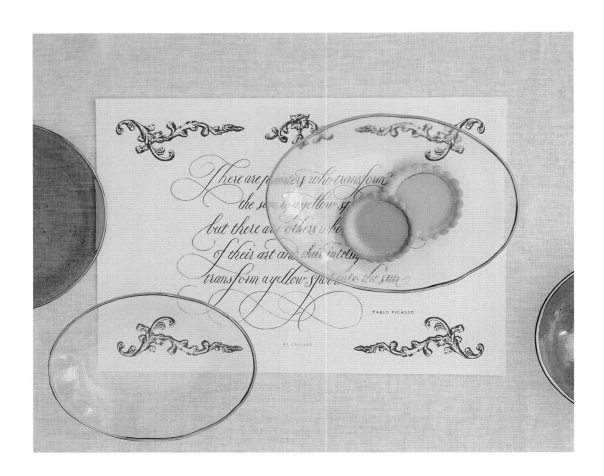

테이블 매트

준비물 검정 잉크, 카퍼플레이트체 가이드지(연필, 지우개, 자)
크기 가로 42cm, 세로 29cm
서체와 펜 카퍼플레이트체, 니코 G 펜촉
방식 손글씨, 디지털 작업, 인쇄

테이블 네임 태그

준비물	수채화 물감, 금색 물감, 붓, 판화지, 검정 잉크, 모던스타일체 가이드지(연필, 지우개, 자, 가위, 칼, 커팅 매트)
크기	가로 9cm, 세로 5cm
서체와 펜	모던스타일체, 니코 G 펜촉
방식	손글씨

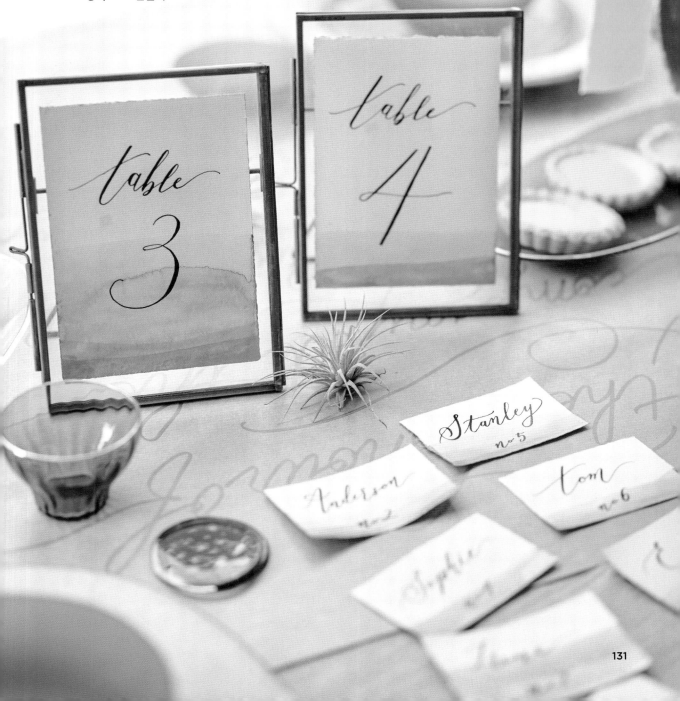

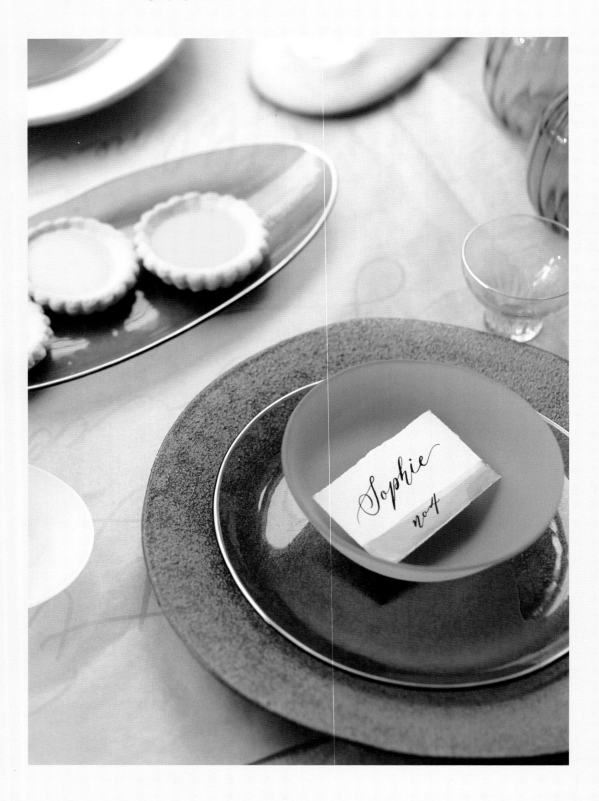

테이블 네임 태그

준비물	두꺼운 종이, 잉크, 골드 물감, 수채 물감, 붓, 물통, 팔레트, 모던스타일체 가이드지(연필, 지우개, 자, 가위, 칼, 커팅 매트)
크기	가로 9cm, 세로 5cm
서체와 펜	모던스타일체, 브라우즈 스테노 펜촉
방식	손글씨

❶ 모던스타일체 가이드지 위에 태그 크기에 맞게 연필로 디자인한다.

❷ 두꺼운 종이를 자를 대고 찢는다. 물감을 팔레트에 짜고 물에 섞어 붓으로 종이에 바른다.

❸ 수채 물감이 마른 뒤 골드 물감을 물에 살짝 풀어 덧칠한다.

Tip— 골드 물감을 이름표의 테두리에도 발라본다.

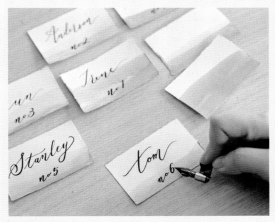

❹ 물감이 마른 뒤 잉크로 글씨를 쓴다.

Tip— 글씨를 바로 써도 되고, 연필로 약하게 가이드를 그리고 쓴 뒤 지워도 된다.

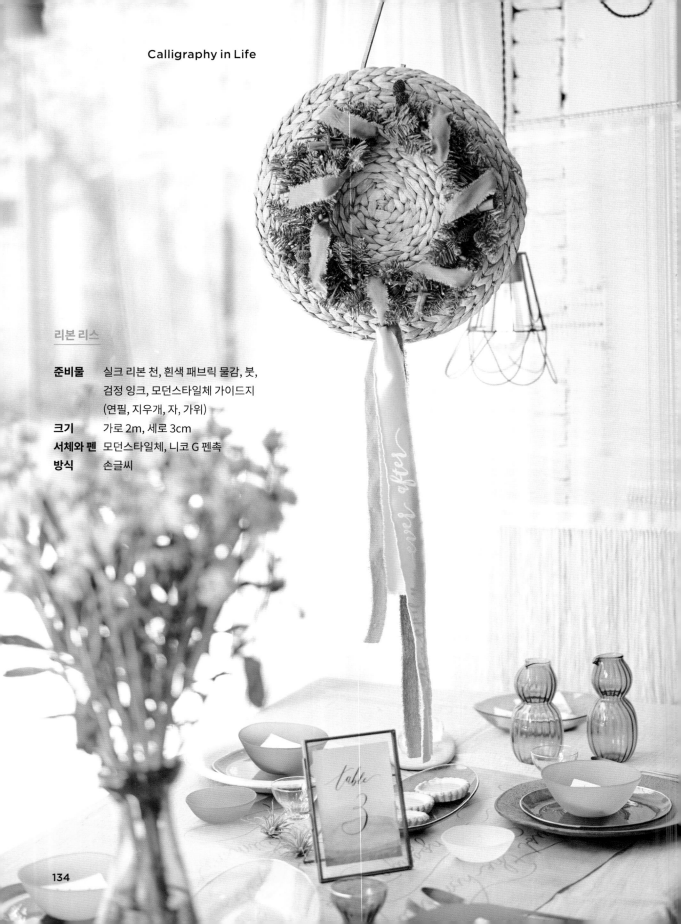

리본 리스

준비물	실크 리본 천, 흰색 패브릭 물감, 붓, 검정 잉크, 모던스타일체 가이드지 (연필, 지우개, 자, 가위)
크기	가로 2m, 세로 3cm
서체와 펜	모던스타일체, 니코 G 펜촉
방식	손글씨

리본

준비물 면 리본, 검정 잉크, 모던스타일체 가이드지
 (연필, 지우개, 자, 가위)
크기 가로 1cm, 세로 3m
서체와 펜 모던스타일체, 니코 G 펜촉
방식 손글씨, 디지털 작업, 리본 인쇄

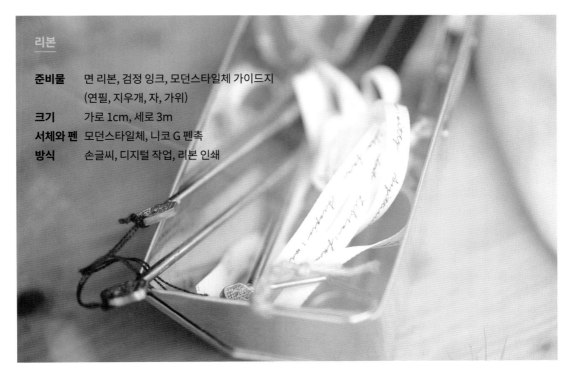

3

패션 업사이클링

난이도가 있는 작업이긴 하지만, 가죽이나 천 위에도 캘리그라피를 쓸 수 있다. 소재 특성상 수정이 쉽지 않기 때문에 오랜 시간 연습하고 준비해야 한다. 큰 노력이 필요한 만큼 오래도록 기억에 남고 애착이 가는 작업이기도 하다. 오래된 옷이나 가방을 캘리그라피로 꾸미면 느낌도 새롭고, 무엇보다 멋스럽다.

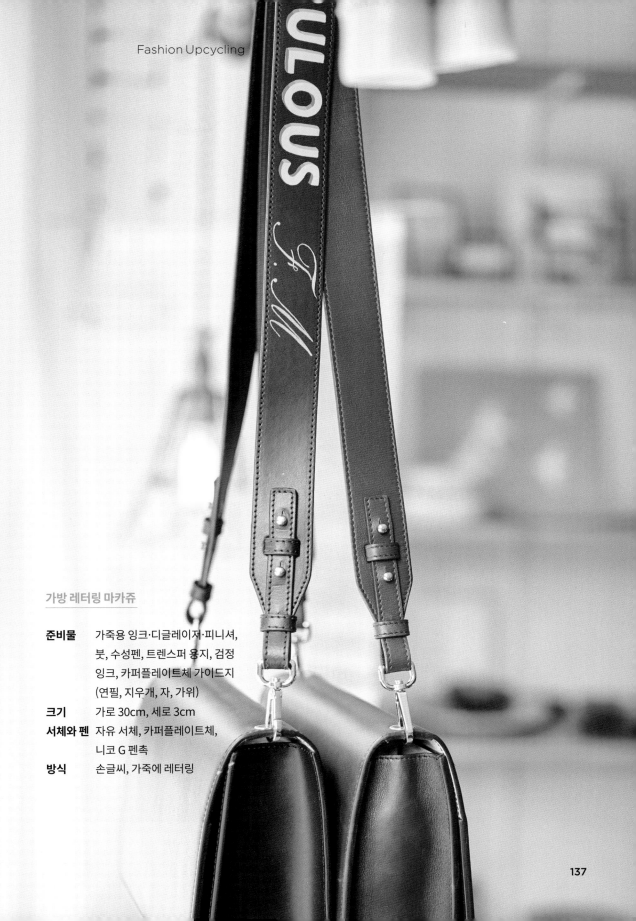

가방 레터링 마카쥬

준비물 가죽용 잉크·디글레이저·피니셔,
붓, 수성펜, 트렌스퍼 용지, 검정
잉크, 카퍼플레이트체 가이드지
(연필, 지우개, 자, 가위)

크기 가로 30cm, 세로 3cm

서체와 펜 자유 서체, 카퍼플레이트체,
니코 G 펜촉

방식 손글씨, 가죽에 레터링

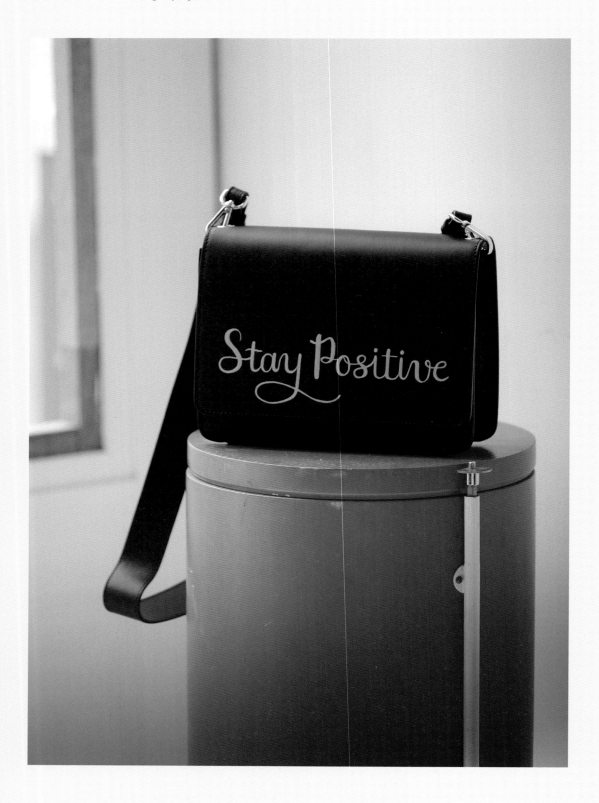

가방 레터링 마카쥬

준비물　가죽용 잉크·디글레이저·피니셔, 붓, 수성펜, 흰 트렌스퍼 용지, 검정 잉크, 골드 펄 잉크,
모던스타일체 가이드지(연필, 지우개, 자, 가위)

　　　* 가죽용 잉크는 아크릴 레더 페인트(Acrylic leather paint)를, 디글레이저는 레더 디글레이저(Leather
deglazer)를, 피니셔는 새틴 아크릴 피니셔(Satin acrylic finisher)를 사용했다. 모두 엔젤러스
(Angelus) 제품이다.

크기　　가로 19cm, 세로 5cm

서체와 펜　모던스타일체, 브라우즈 스테노 펜촉

방식　　손글씨, 가죽에 레터링

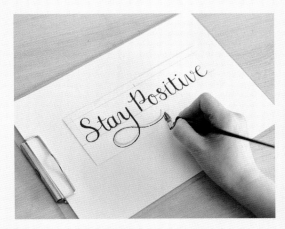

❶ 모던스타일체 가이드지 위에 연필로 준비된 문구를
디자인한다.

❷ 가방 위에 트랜스퍼 용지를 놓고 디자인한 종이를
덮은 후, 뾰족한 펜으로 글씨 테두리를 그린다.

Tip— 수성펜으로 테두리를 한 번 더 그리면 깔끔하게 작업할 수 있다.

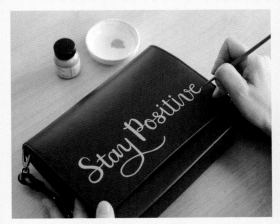

❸ 잉크가 잘 스며들게 도와주는 디글레이저를 가죽 잉크를
칠할 부분에 바르고, 물감을 얇게 두세 번 덧칠한다.

Tip— 수정은 즉시 물로 닦아낸 뒤에 가능하다.

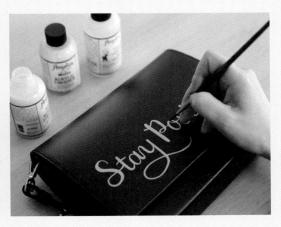

❹ 표면을 마감 코팅해주는 피니셔를 발라 완성한다.

Tip— 가죽용 잉크는 마르면 수정할 수 없기 때문에 미리 많은 연습이
필요하다.

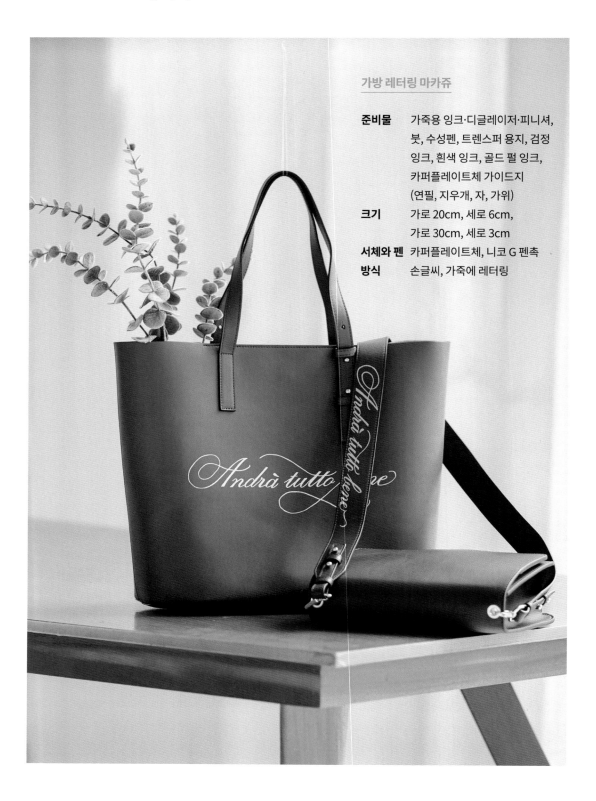

가방 레터링 마카쥬

준비물	가죽용 잉크·디글레이저·피니셔, 붓, 수성펜, 트렌스퍼 용지, 검정 잉크, 흰색 잉크, 골드 펄 잉크, 카퍼플레이트체 가이드지 (연필, 지우개, 자, 가위)
크기	가로 20cm, 세로 6cm, 가로 30cm, 세로 3cm
서체와 펜	카퍼플레이트체, 니코 G 펜촉
방식	손글씨, 가죽에 레터링

니트 원피스 레터링 패치

준비물 가죽용 잉크·디글레이저·피니셔, 붓, 수성펜,
흰 트렌스퍼 용지, 검정 잉크, 녹색 잉크,
흰색 잉크, 고딕체 가이드지
(연필, 지우개, 자, 가위, 칼, 커팅 매트, 풀, 붓)

크기 가로 17cm, 세로 10cm

서체와 펜 고딕체, 브라우즈 3mm 펜촉

방식 손글씨, 봉제

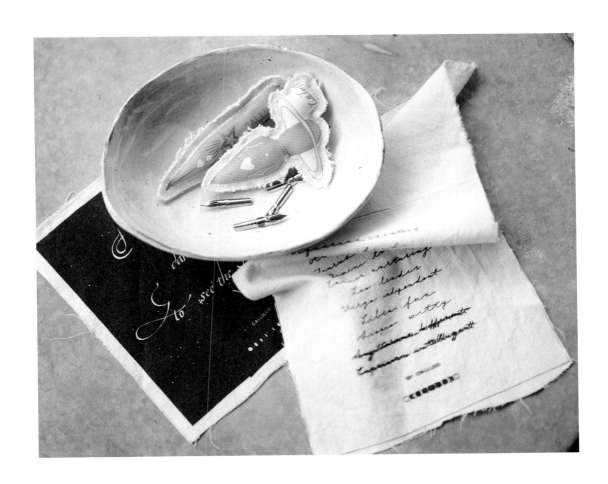

자켓 광목 패치

준비물 티셔츠 전사지, 검정 잉크, 모던스타일체 가이드지
크기 가로 15cm, 세로 18cm
서체와 펜 모던스타일체, 니코 G 펜촉
방식 손글씨, 전사, 봉제

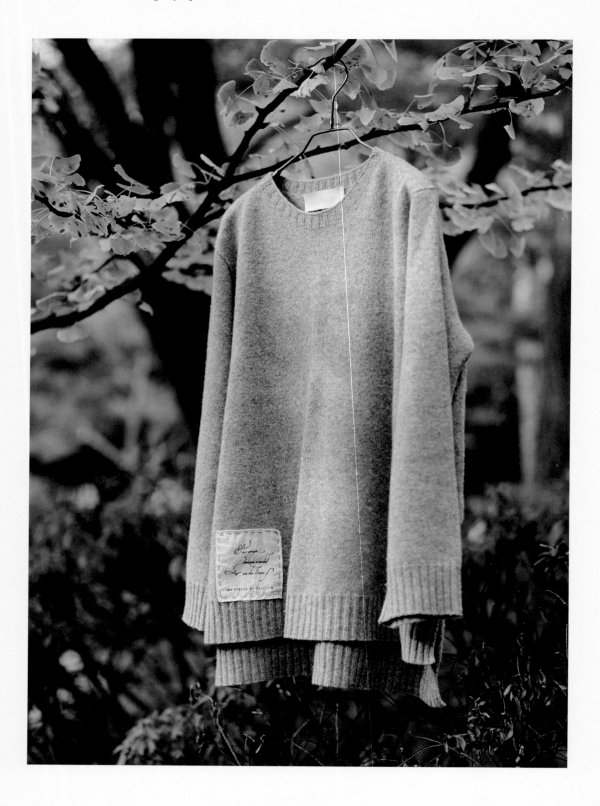

스웨터 광목 패치

준비물	티셔츠 전사지, 검정 잉크, 이탤릭체 가이드지(연필, 지우개, 자, 가위, 칼, 커팅 매트)
크기	가로 8cm, 세로 10cm
서체와 펜	이탤릭체, 브라우즈 3mm 펜촉
방식	손글씨, 전사, 봉제

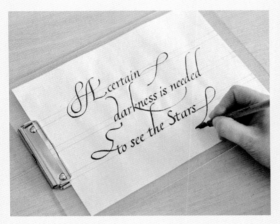

❶ 이탤릭체 가이드지 위에 준비된 문구를 연필로 디자인한 후 펜으로 쓴다.

❷ 스캔받은 파일을 전사지에 좌우를 반전하여 프린트한다.

Tip—포토샵으로 이미지를 정리하면 좋다.

❸ 출력한 이미지를 잘라 면 위에 놓고 예열한 다리미로 1~2분 정도 꼼꼼히 다림질하고 종이를 떼어낸다.

Tip— 면이 아닌 나일론 소재는 전사가 되지 않을 수 있다.

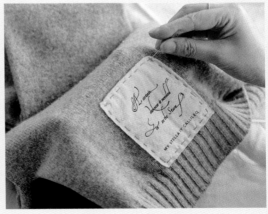

❹ 전사된 면을 잘라 스웨터에 손바느질을 해준다.

Tip— 굵은 색실 또는 여러 겹의 실로 디자인해본다.

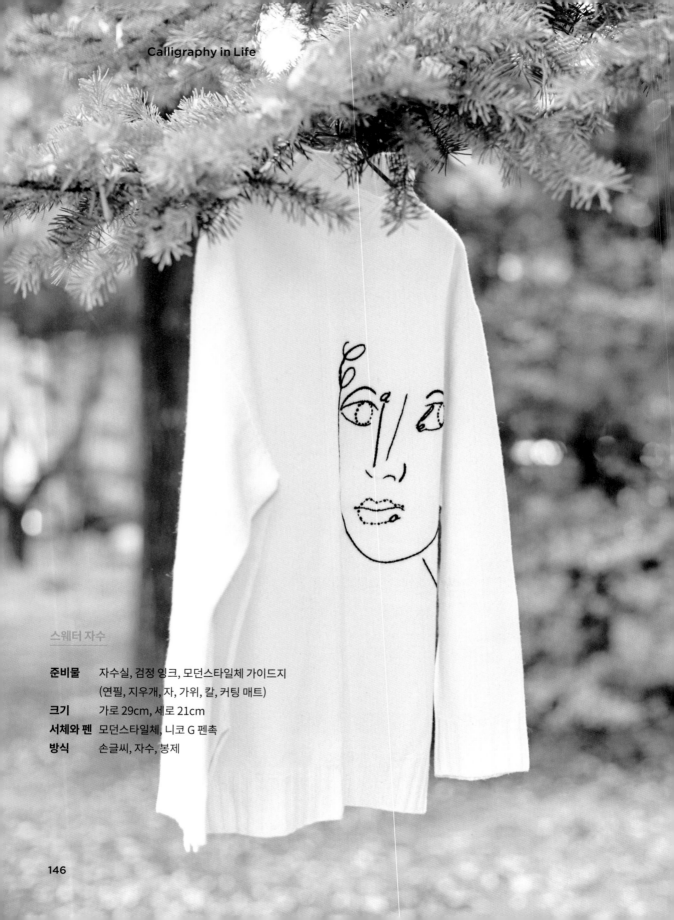

스웨터 자수

준비물	자수실, 검정 잉크, 모던스타일체 가이드지
	(연필, 지우개, 자, 가위, 칼, 커팅 매트)
크기	가로 29cm, 세로 21cm
서체와 펜	모던스타일체, 니코 G 펜촉
방식	손글씨, 자수, 봉제

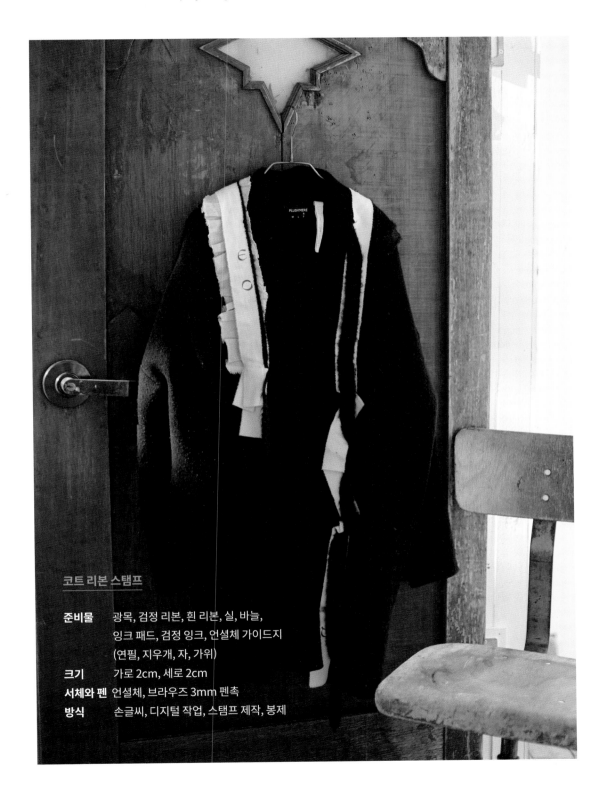

코트 리본 스탬프

준비물	광목, 검정 리본, 흰 리본, 실, 바늘, 잉크 패드, 검정 잉크, 언셜체 가이드지 (연필, 지우개, 자, 가위)
크기	가로 2cm, 세로 2cm
서체와 펜	언셜체, 브라우즈 3mm 펜촉
방식	손글씨, 디지털 작업, 스탬프 제작, 봉제

작품 액자

오래 기억하고 싶은 글귀를 작품으로 완성해보자. 작품을 시작할 때는 마음가짐부터 달라진다. 자신만의 예술적인 감각과 창의성을 세밀하게 갈고 닦아야 한다. 그렇기 때문에 한 번 작품을 완성한 이후에는 캘리그라피 실력은 물론 예술을 대하는 감각이 한 단계 성장한 자신과 마주할 수 있을 것이다.

You Work
I watch and judge

Home is where my Cat is Meow

투명 액자

준비물	액자, 골드 마커, 검정 잉크, 모던스타일체 가이드지 (연필, 지우개, 자, 가위)
크기	가로 29cm, 세로 21cm
서체와 펜	모던스타일체, 니코 G 펜촉
방식	손글씨, 사진 출력

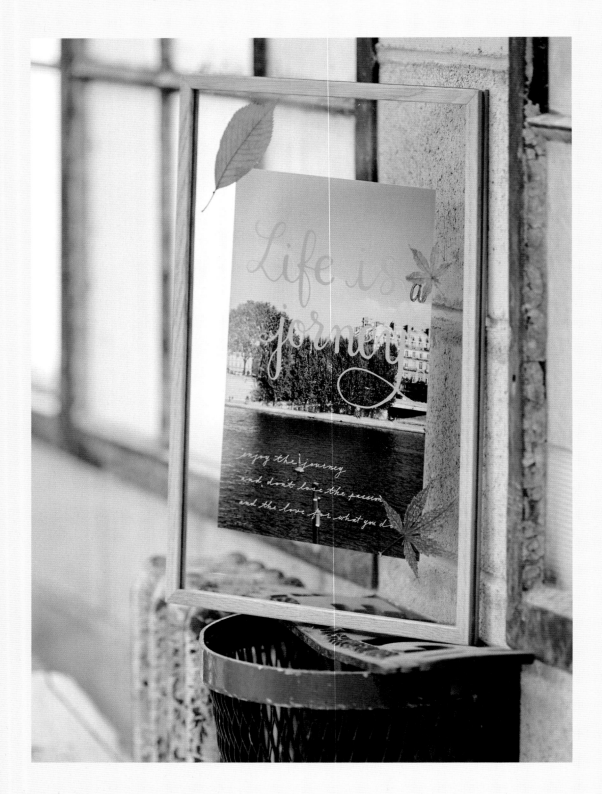

투명 액자

준비물	투명 액자, 말린 낙엽, 검정 잉크, 모던스타일체 가이드지(연필, 지우개, 자, 가위)
크기	가로 21cm, 세로 29cm
서체와 펜	모던스타일체, 브라우즈 스테노 펜촉
방식	손글씨, 사진 출력

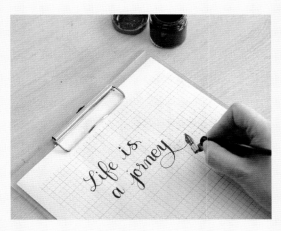

❶ 준비된 문구를 모던스타일체 가이드지 위에 연필로
디자인한다.

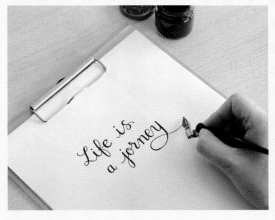

❷ 깨끗한 용지에 다시 써서 스캔을 받는다.

❸ 포토샵에서 스캔 받은 글씨 아래 사진을 합성해
프린트한다.

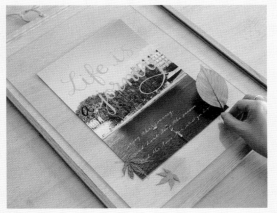

❹ 투명 아크릴 액자 안에 밀린 낙엽을 장식해 액자를
완성한다.

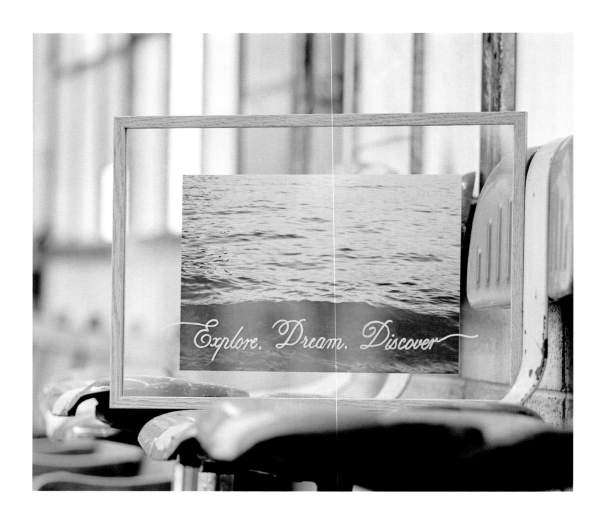

투명 액자

준비물	액자, 흰색 마커, 검정 잉크, 모던스타일체 가이드지 (연필, 지우개, 자, 가위)
크기	가로 29cm, 세로 21cm
서체와 펜	모던스타일체, 니코 G 펜촉
방식	손글씨, 사진 출력

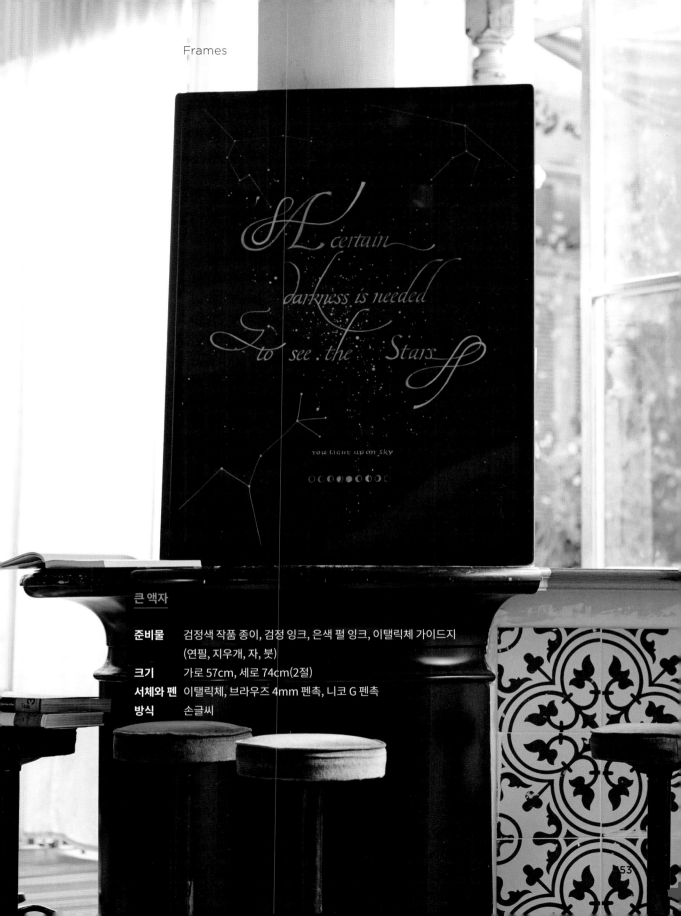

A certain darkness is needed to see the Stars

YOU LIGHT UP MY SKY

큰 액자

준비물	검정색 작품 종이, 검정 잉크, 은색 펄 잉크, 이탤릭체 가이드지 (연필, 지우개, 자, 붓)
크기	가로 57cm, 세로 74cm(2절)
서체와 펜	이탤릭체, 브라우즈 4mm 펜촉, 니코 G 펜촉
방식	손글씨

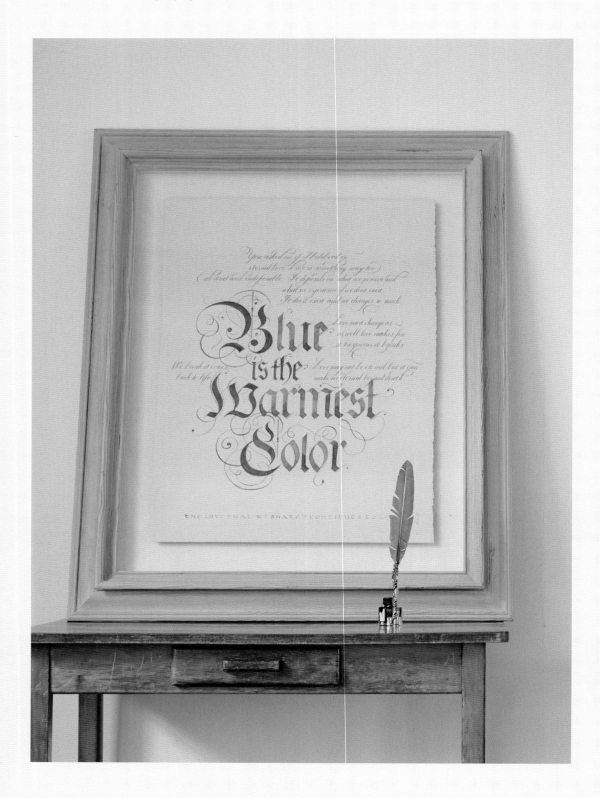

큰 액자

준비물	흰색 작품 종이, 검정 잉크, 카퍼플레이트체 가이드지, 고딕체 가이드지, 수채화 물감(연필, 지우개, 자, 가위, 칼, 커팅 매트, 붓, 팔레트)
크기	가로 57cm, 세로 74cm(2절)
서체와 펜	고딕체·카퍼플레이트체, 오토메틱 펜·브라우즈 스테노 펜촉
방식	손글씨

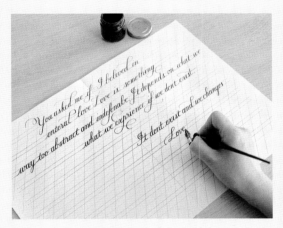

❶ 준비된 문구를 카퍼플레이트체 A3 가이드지 위에 펜으로 쓴다.

Tip—작품 크기에 맞춰 글 양과 크기를 조절한다.

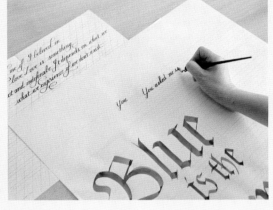

❷ 제목의 위치와 크기를 보며, A3 가이드지에 연습한 것을 4절 크기로 옮겨 레이아웃 한다.

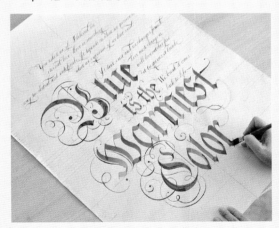

❸ 제목은 오토메틱 펜이나 넓적 붓을 사용하여 수채화 물감으로 쓴다.

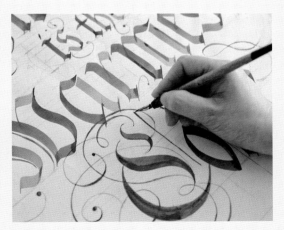

❹ 잉크가 마른 뒤 연필 선을 지우고, 뾰족 펜으로 글씨나 장식 선을 리터치 해준다.

Chapter

아이패드 활용하기

아이패드에서 프로크리에이트(Procreate) 앱을 활용하면 캘리그라피의 디지털 작업이 가능하다. 앱에서 완성한 캘리그라피는 손쉽게 변형하고 자유롭게 수정할 수 있는 점이 가장 큰 장점이다. 다양한 실험을 하면서 자신만의 활용 방법을 찾아가는 것이 좋다. 펜과 펜촉에서 느낄 수 있는 감성과는 또 다른 재미도 있으니, 디지털 작업이 필요하다면 추천한다.

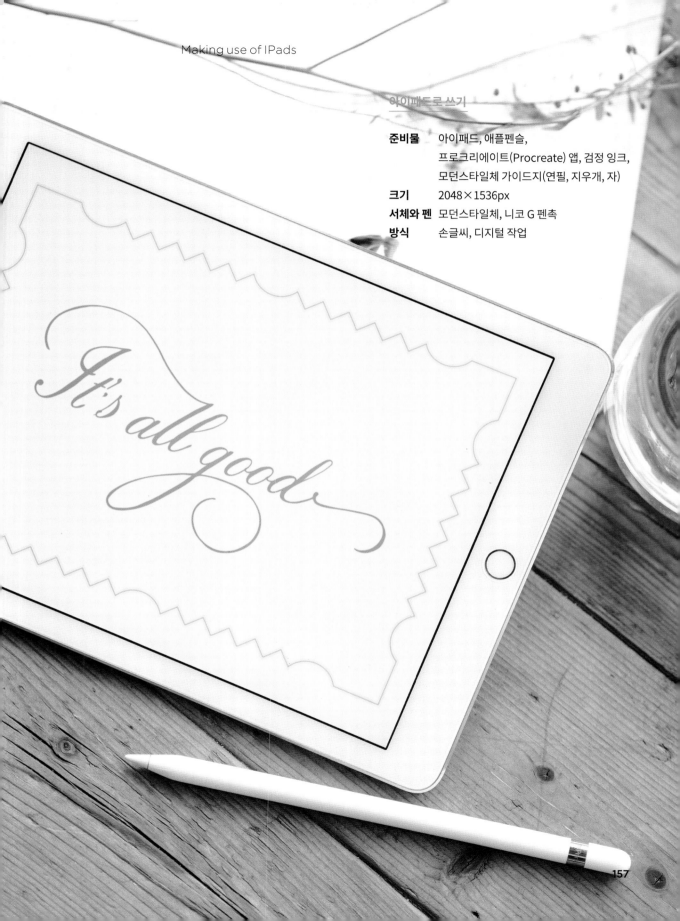

아이패드로 쓰기

준비물	아이패드, 애플펜슬, 프로크리에이트(Procreate) 앱, 검정 잉크, 모던스타일체 가이드지(연필, 지우개, 자)
크기	2048×1536px
서체와 펜	모던스타일체, 니코 G 펜촉
방식	손글씨, 디지털 작업

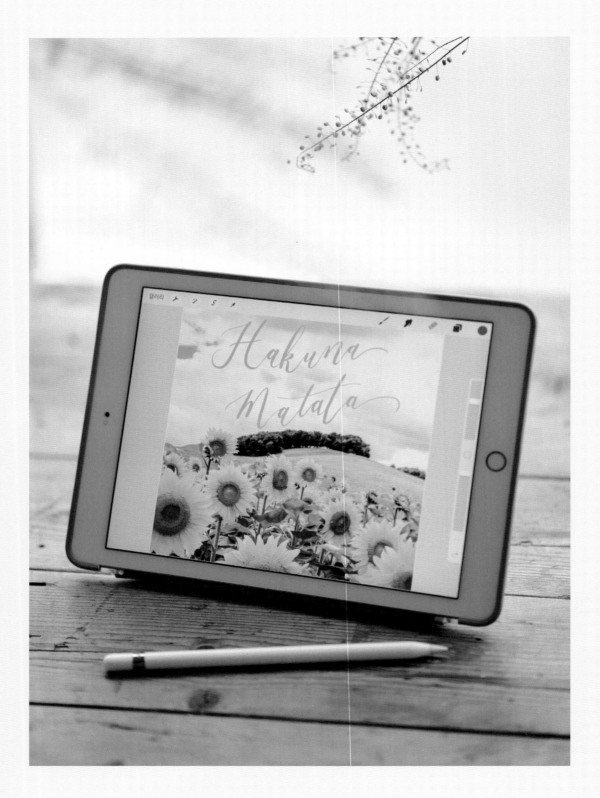

아이패드로 쓰기

준비물	아이패드, 애플펜슬, 프로크리에이트(Procreate) 앱, 검정 잉크, 모던스타일체 가이드지(연필, 지우개, 자)
크기	2048×1536px
서체와 펜	모던스타일체, 브라우즈 스테노 펜촉
방식	손글씨, 디지털 작업

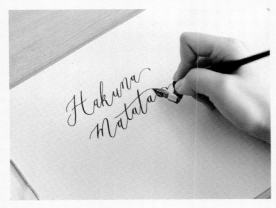

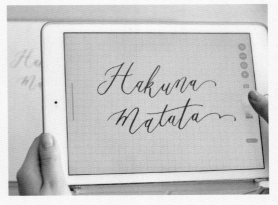

❶ 모던스타일체 가이드지에 글씨를 디자인하고, 스캔하듯이 위에서 반듯하게 촬영한다.

❷ 프로크리에이트 앱에 캔버스를 만들고, 촬영한 사진을 불러온다.

Tip 1—인스타그램의 해상도는 1080×1080px이다.
Tip 2—앱의 [동작-추가]의 메뉴를 통해 사진 삽입 또는 사진 촬영이 가능하다.

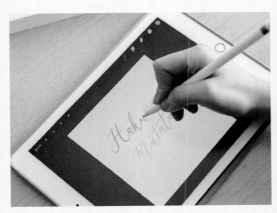

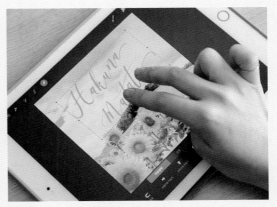

❸ 레이어에서 사진의 불투명도를 조절한 후, 새로운 레이어를 만들어 브러시(잉크-스튜디오 펜)로 글씨를 따라 쓴다.

Tip 1—레이어의 'N'을 누르면 불투명도 조절이 가능하며, 60% 이하를 추천한다.
Tip 2—다양한 브러시로 써보자. 브러시 속성의 유선형 값을 최대로 하면 곡선을 더 자연스럽게 그릴 수 있다.

❹ 촬영한 사진 레이어를 삭제하고 글씨 레이어 아래에 배경으로 사용할 사진을 불러와 완성한 후 저장한다.

Tip 1—상단 메뉴의 선택 툴로 크기를 조절하고 회전하여 그림에 어울리게 마무리할 수 있다.
Tip 2—브러시 사용이 익숙하다면 아이패드에서 글씨 디자인을 한 후 같은 과정으로 작업해도 좋다.

Special Thanks to

사진 **김보하(써드마인드 스튜디오)** bohast@daum.net insta@kim_boha
패션 **플러쉬미어** www.plushmere.com insta@plushmere_official
핸드백 **파운드엠(Found M)** Insta@foundm3856
리빙소품 **꼬떼(cote28-1)** Insta@cote28_1_official
디자인 **김은정(캘리레오)** cherry8577@naver.com

부록

x

x

x

x

x

x

x

x

x

x

x

x

x

x